西班牙超現實主義大師——米羅

MIRÓ

U0136320

閣林國際圖書

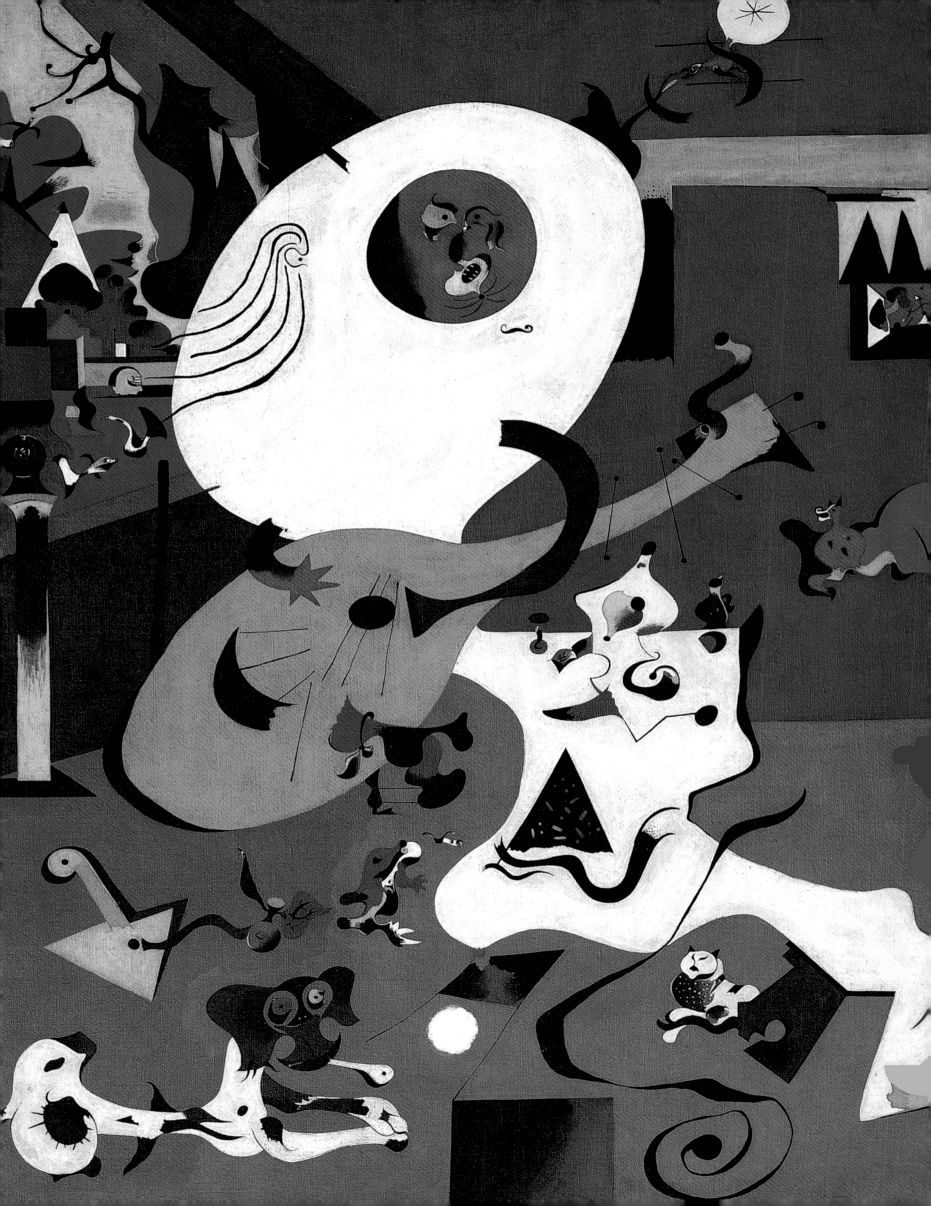

目 錄

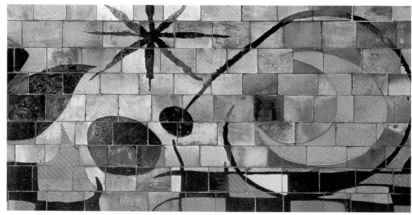

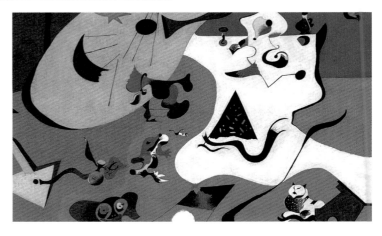

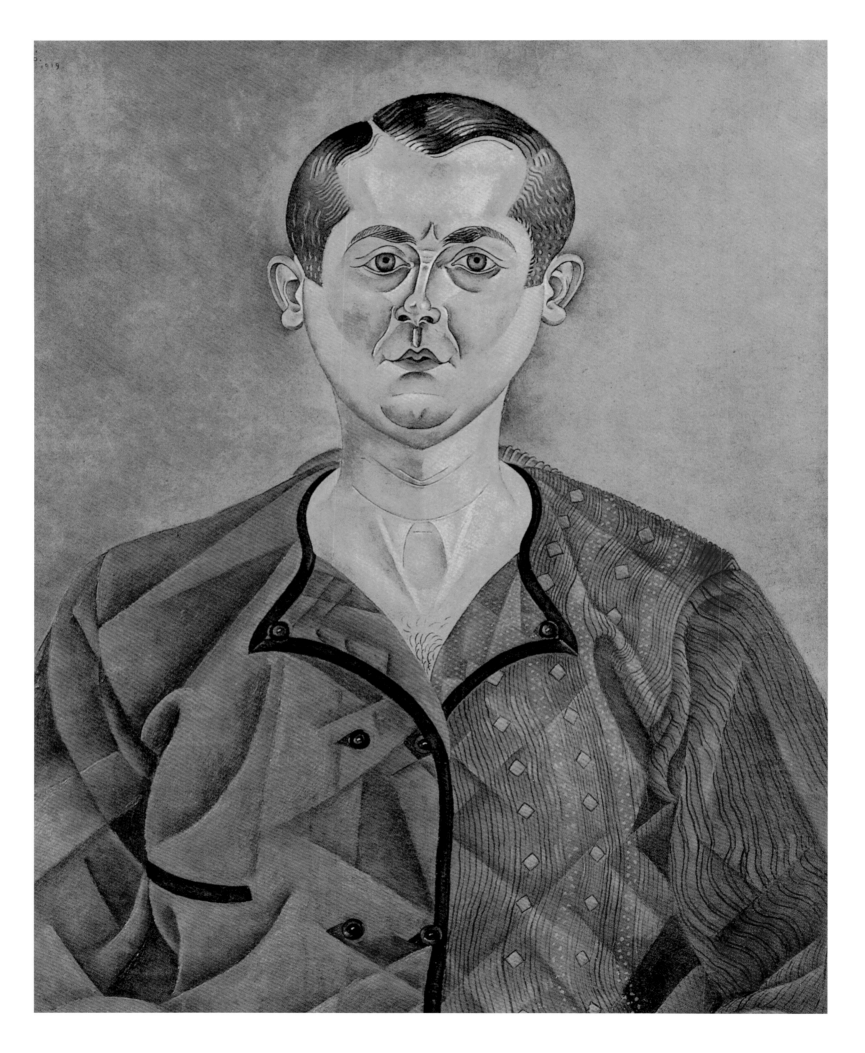

童年及養成階段

米羅（Joan Miró Ferrà）於1893年4月20日晚上九點出生於巴塞隆納（Barcelona）。當時正值上弦月，太陽入金牛座之時。他的誕生之地，位於巴塞隆納舊市區中心，由於市區再造才剛整建過的一條小街上。

父親名米蓋爾·米羅（Miguel Miró），是加泰隆尼亞（Cataluña）自治區南部戈努德亞（Cornudella）村人，以金銀匠及鐘錶匠為業，工作不久便離鄉背井，前往工商經濟繁榮的巴塞隆納發展。

母親為多蘿斯·費拉（Dolors Ferrà），馬約卡（Mallorca）人，木匠之女。她在單身時期，曾住在巴塞隆納的祖父家中一段時日。米蓋爾與多蘿斯婚後經營手工藝業，育有一對兒女：長子胡安（Joan）生於1893年，女兒多蘿斯（Dolors）生於1897年。

父親的職業雖然平凡，但比工人階級要好得多，養家活口綽綽有餘，算得上是那個年代的小資產階級。正如米羅基金會主席馬雷（Rosa María Malet）所言：「矛盾的是，父母處心積慮要讓子女明瞭，藝術家的生活多麼不踏實，中產階級家庭，卻往往最適合培養藝術家及建築師。」巴塞隆納的城市環境充滿了現代風格，喚醒這位未來藝術家的創作天賦。

米羅小時候就讀學區的私立小學，雖然這段時期的文件資料早已佚失，大致而言，米羅是位循規蹈矩、紀律良好的學生。巴塞隆納的米羅基金會（la Fundación Joan Miró de Barcelona），保存了米羅最早的畫作，分別畫有一隻彩色烏龜、一隻藍色木鞋、一把雨傘等，這些標示年代為1901年的作品，可能是米羅的母親為他保留下來的童年之作。

米羅與父親的關係並不十分良好。身為鐘錶匠的父親，要求兒子有條理、有紀律，並想強迫米羅找一個受人尊敬的職業。父親的想法顯然奏效，年輕的米羅雖然擁有想像力及創造力，卻一直謹守社會規範，不像畢卡索（Picasso）及達利（Dalí），都做出驚世駭俗之舉。

米羅對繪畫的喜愛及憧憬，隨著年歲漸長與日俱增。每當暑假前往祖父母家時，總不忘帶著筆記本及鉛筆。1906年，米羅畫了父親的出生地——「戈努德亞」，仍然保留至今；畫中前景有一排屋子羅列於漆黑夜色中，只有月亮綻放清輝。同一年在《馬約卡的帕爾馬市》（Palma de Mallorca）這幅畫中，他畫了幾艘小漁船停靠在海灘上，畫作構圖動感十足，風帆及船棹畫得就像是從海中所見的角度。米羅在1913年之前的作品都很寫實，大致是鄉間的風景及樹木。隨後幾年，他總是在前

《自畫像》
1919年，油彩，畫布
70×60公分
巴黎畢卡索美術館收藏

米羅於1919年冬天創作此畫，毫無修飾地，如實畫下鏡中的自己。他的眼神誠懇，頭髮覆蓋在寬廣的額頭上，嘴巴不大。米羅呈現在我們眼前的，是為了實現繪畫夢想而奮鬥的26歲青年，歷經早年的苦學與藝術研修之後，已具備統合藝術形式達成整體和諧的能力。由這幅自畫像的臉部，可以窺見米羅在庇里牛斯山地區的羅馬式壁畫影響下，蛻變為分析立體主義風格的微妙轉化，不注重背景，用色自由而大膽。

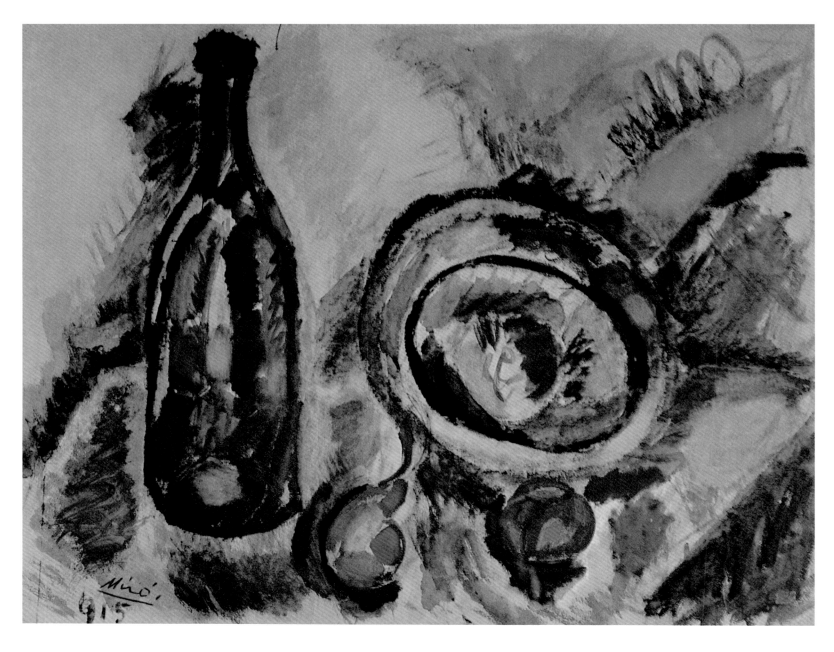

景畫上三、四棵樹來強調垂直景深，就像1907年所畫的《樹景》（Paisaje con árboles）即是。

14歲時，米羅表明想就讀猶哈（Llotja）美術學校的心願，並不符合父親對他的生涯規劃。米羅的父親希望他唸商校，學有專長，以提高未來的社會地位。當時的加泰隆尼亞自治區中產階級，普遍都以父母的想法為主導，兒女只能選擇順從。米羅只好依順父親的意願，進入商業學校，但也同時利用晚上，去上猶哈美術學校的夜間部課程。

米羅經常懷念當年養成階段的美好回憶，尤其感謝恩師莫德斯‧烏赫爾（Modest Urgell）。米羅很欣賞他的留白風景畫，以簡潔的水平線一筆隔開天與地。米羅在1907年有幾幅畫作，與恩師的畫風頗為相似。

米羅的另一位老師若瑟‧巴斯可（Josep Pascó），以熟知當代藝術潮流廣受推崇，他經常教導學生要避免淪為裝飾藝術家。米羅1909年的某些畫作中，就可以看出巴斯可老師的影響，他的畫具有現代畫派美學風格。

《水果與酒瓶》
1915年，油彩，畫紙
48×61公分
私人收藏

米羅在佛朗西斯‧加利藝術學校研習期間，接觸過印象派時期的塞尚作品，以及野獸派作品的用色技巧，米羅在這幅靜物畫中融合這兩種技巧，轉化成自我風格，且似乎相當留意物體輪廓線條的處理。

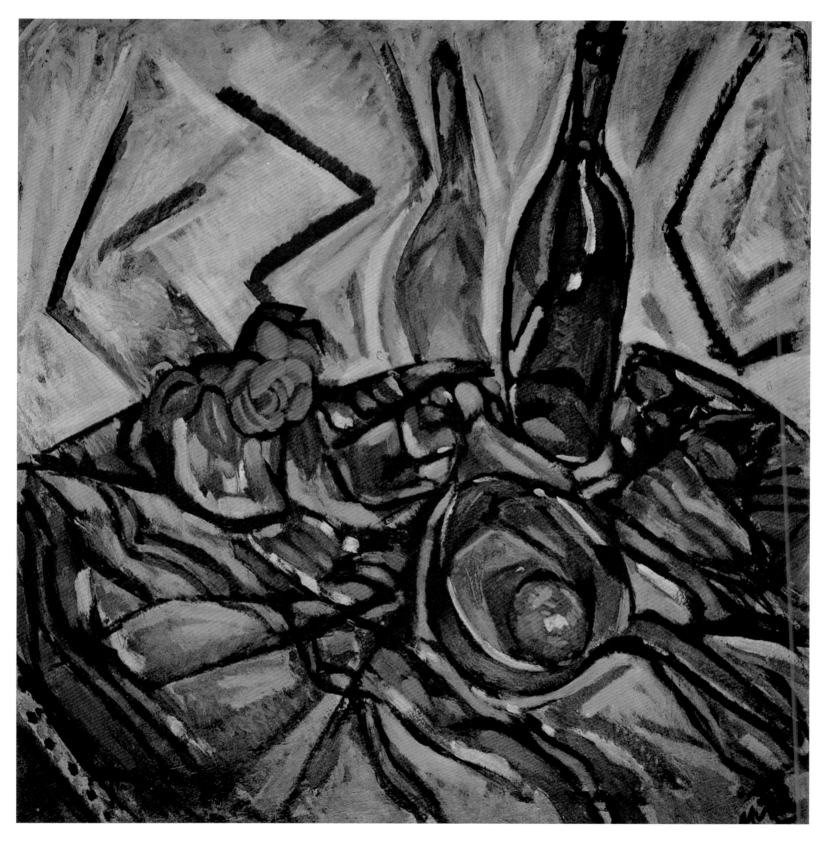

《玫瑰花》
1916年，油彩，紙板，77×74公分，私人收藏

下筆豪邁，隨心所欲而毫不遲疑。以面積的疏密對比形成布
局，凸顯出下方構圖帶有漩渦的效果，浮現於其中的玫瑰花，
成為此畫題名。令人暈眩的色彩運用，表現出壓抑憤怒的感
覺，是米羅早期作品中經常出現的特色。

1910年，米羅修完商業學校課程，父親便幫他安排至行政部門作見習會計。對於這位年輕藝術家而言，可說是一大悲劇。會計工作與他的創作性格及藝術家靈魂格格不入，米羅在那樣的環境壓抑下，儘可能利用手邊可以拿到的廢紙來作畫，以忘記煩人的帳務工作。

年輕藝術家與父親的衝突，為米羅的內心帶來痛苦煎熬，但為了順服父親，他也只能默默承受，幾乎喘不過氣來。這段苦於找不到出口的日子，憂鬱成疾，終於在1911年病發，後來又染上傷寒、發高燒，使得病情更加惡化，引來父母的高度關切。

當時米羅的雙親剛在蒙洛伊（Mont-roig）買下一座農莊。蒙洛伊是個漂亮的小村落，與米羅父親的出生地戈努德亞屬同一鄉。米羅就在蒙洛伊休養、治療，一有空就畫畫，並在此發現了他的世外桃源，可以與大自然對話的內心世界。同時他也藉著仔細觀察農作及農具，找到新的繪畫布局及類型，創作量因此大增。

在那一年，米羅父子終於有了更多對話的機會，父親想要說服兒子從商；兒子卻向父親表明志趣在於藝術。米羅之父是位工匠，在他的小資產階級思想中，容不下藝術家的觀念。對他來說，藝術家意味著叛逆、離經叛道，所以他無法接受兒子的志向。然而，米羅畢竟已經成年，父親的威脅起不了作用。1912年，米羅終於進入由佛朗西斯‧加利（Francesc Galí）興辦的藝術學校。

米羅表示，在他與父親爭執的過程中，母親扮演了決定性的角色。她表面支持丈夫想法，不去挑戰他在家中的權威地位，私底下又暗中資助米羅，儘可能地提供顏料、畫布等畫具，以讓米羅盡情作畫。

佛朗西斯‧加利藝術學校

痊癒後的米羅，重新返回巴塞隆納，進入佛朗西斯‧加利的藝術學校就讀。校長加利的獨特性格，為校風注入非傳統的氛圍，教學法在當時顯得非常前衛。米羅認為，這段藝術養成階段，對他來說非常重要，也因此結識了若瑟‧尤連斯‧阿提加斯（Josep Llorens i Artigas）、恩立克‧克里斯多佛‧里卡（Enric Cristòfol Ricart）與若瑟‧拉佛斯（Josep Ràfols）等許多傑出的藝術家。多年之後，米羅與恩立克‧克里斯多佛‧里卡兩人共用畫室，在陶瓷領域也和尤連斯‧阿提加斯密切合作。

加利在他所創辦的私立學校，推動「1900主義」的文化思潮作為教學養成計畫。（「1900主義（El Noucentisme）」是20世紀初期，加泰隆尼亞的文化復興運動，Nou具有「九」與「新」的雙關語，主張迎向新世紀的同時，回歸加泰隆尼亞的原生文化價值，對造型藝術、文學與政治都造成深遠影響。）

加利嘗試去引導學生重視藝術的跨領域價值。學生跟著他一起走出校園，認識加泰隆尼亞的羅馬式藝術、聆聽音樂或是朗誦詩歌等。在學校裡，學生談論及分析梵谷（Vincent van Gogh）、高更（Paul Gauguin）、塞尚（Paul Cézanne）等人以及野獸派畫家作品，並致力於鑽研形式、材質及色彩。米羅提及的的練習，包括不用眼睛去看，而只用手去碰觸物品，再將觸覺感受到的物品畫下來。

米羅較為人所知的早期作品完成於1914年，畫風相當寫實，大多描繪鄉間生活

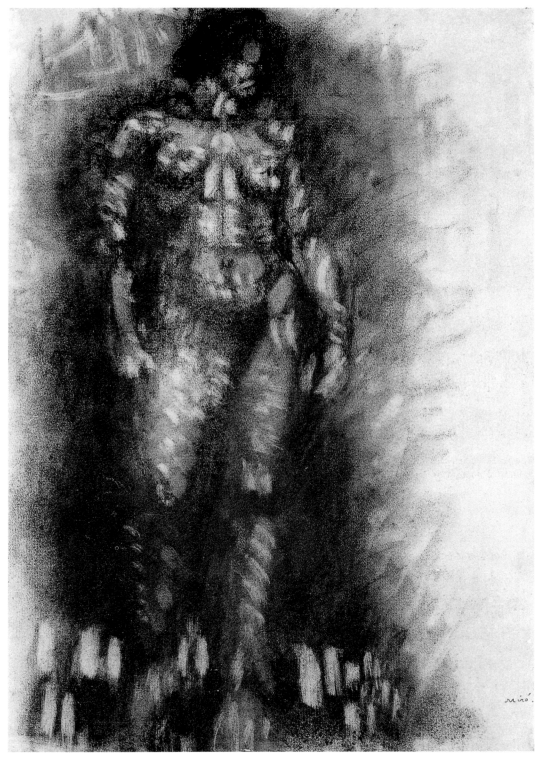

與農事，尤其是鄉間生活的基本要素：土地。米羅運用自己的方式、色彩及結構來
表現風景，在《蒙洛伊的景色》（Paisaje de Mont-roig）畫中，米羅以山為背景，前
景是片耕地，筆觸粗獷，色彩鮮明。米羅眼中所見不同於別的藝術家，因此，他從
不接受他人對風景所採取的觀點原則。

　　然而，米羅認為藝術與任何其他行業皆然，為能徹底完全掌握，必須認真投入學
習。於是在1913年，米羅加入「聖盧克藝術圈」（Círculo Artístico de Sant Lluc），
以進修素描課程。「聖盧克藝術圈」是由胡安‧義梅納（Joan Llimena）為首的藝術
家發起成立的組織。當時現代主義（Modernismo）風潮正盛，「聖盧克藝術圈」雖

仍屬保守，但在人體素描課聘請真人模特兒，且允許模特兒裸體入畫，對米羅及其他會員帶來相當大的影響。在這個公開的社團，藝術家來自不同年齡層，米羅在此結識名建築師安東尼・高第（Antoni Gaudí），高第對這位年輕的藝術家十分推崇而肯定。

　　米羅在此人生階段，建立不少新友誼，其中包括他一生中最要好的摯友——胡安・普拉特（Joan Prats）。他們兩人聯合同樣推崇塞尚及畢卡索藝術的朋友，創立「維拉諾瓦學派」（Escuela Vilanova），這個藝術團體的成員大多是維拉諾瓦人，故以之為名。幾年後，米羅結識作家且多才多藝的藝術評論家塞巴斯提亞・嘉斯（Sebastià Gasch），他伴陪塞巴斯提亞聽了多場演奏會，經常流連在劇院林立的巴塞隆納巴拉雷洛（Paralelo）林蔭大道；米羅習慣在口袋中帶著小畫本，以便隨時可以取出作畫。

　　簡言之，米羅在加利（Galí）學校的訓練，以及在「聖盧克藝術圈」所建立的友誼，逐漸塑造米羅成為一位積極追求前衛藝術、渴望現代世界及廣納國際潮流趨勢的藝術家。

若瑟・達爾茂畫廊及米羅首次個展

　　前衛藝術既受質疑，卻又持續發展，身兼畫家、修復師、古物商、藝品商及畫廊主人的若瑟・達爾茂（Josep Dalmau），成為巴塞隆納推動前衛藝術的重要關鍵人物。曾住過巴黎的達爾茂，熟諳國際藝壇風向，自1911年定居巴塞隆納後，就開始在他的畫廊策畫展覽；達爾茂經營藝術品買賣、策畫展覽的角色，促使他成為前衛藝術的重要推手。達爾茂於1912年推出的立體主義畫展，展出畫家尚・梅金傑（Jean Metzinger），費南・勒澤（Fernand Léger）、璜・格里斯（Juan Gris）等人作品，以及杜象（Marcel Duchamp）代表名作《下樓梯的女人》（Desnudo bajando la escalera）。其他由達爾茂畫廊策展，米羅應曾躬逢其盛的展覽，還包括1913年展出的《波斯細密畫》（Miniaturas persas）、1915年的奧托・韋伯（Otto Weber）、1915年的奇・凡東榮（Kees van Dongen）、1916年的艾伯特・葛列茲（Albert Gleizes）等人的展覽。其中，最讓米羅印象深刻的是1917年的「法國藝術特展」（Exposición de arte francés），展出莫里斯・德尼（Maurice Denis）、竇加（Edgar Degas）、波納爾（Pierre Bonnard）、馬諦斯（Henri Matisse）、莫內（Claude Monet）、塞尚（Paul Cézanne）、庫爾貝（Gustave Courbet）、高更（Paul Gauguin）、馬內（Édouard Manet）以及羅特列克（Henri Toulouse-Lautrec）等多位名家作品。達爾茂畫廊在當時的巴塞隆納，是唯一推廣上述藝術家的畫廊，掀起前衛藝術的新風潮。

　　米羅於1918年2月16日至3月3日，在達爾茂畫廊舉辦首次個展，展出60多幅油畫及素描作品。

　　藝評家及作家若瑟・馬利亞・朱諾（Josep M.ª Junoy），在展覽的畫冊撰文推薦米羅，將米羅的姓氏 Miró 拆成四個字母，以此四個字母作詩來介紹米羅的畫作特性，令人印象深刻。

　　首次個展意味著米羅結束養成階段的修練，讓我們見識到米羅融混真實世界繽

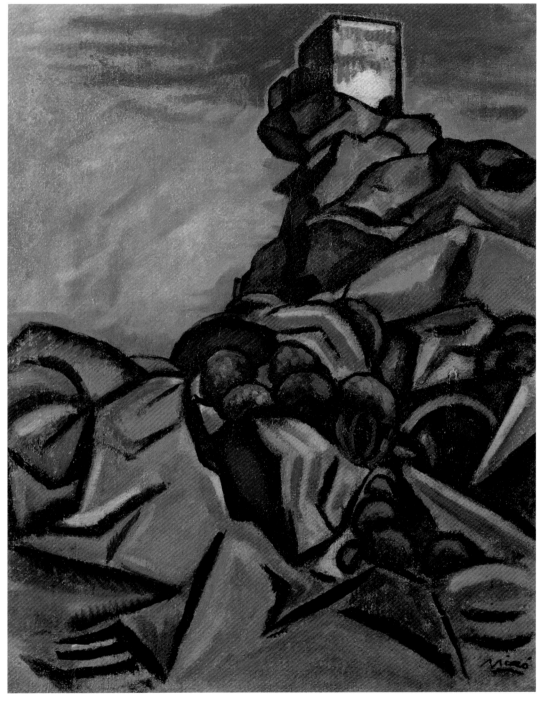

《蒙洛伊的聖拉蒙小禮拜堂》
1916年，油彩，畫布
61.5×48公分
私人收藏

米羅居住在蒙洛伊期間，常至田野散步，有時綠意盎然，有時蕭瑟了無生機，與大自然的和諧共處，使他的精神層面豐富許多。在這幅畫中，米羅將聖拉蒙小禮拜堂表現為懸崖上的立方體，畫風讓人聯想到畢卡索早期的立體主義作品。

紛色彩的獨特視野，隱含著表現主義，以及企圖建構畫作的慾望。當時展出作品，包含風景及肖像的素描及油畫，《蒙洛伊的聖拉蒙小禮拜堂》（Mont-roig, Sant Ramón）採用立體主義風格，將小禮拜堂畫成懸崖高處的立方體。《歐塔的聖胡安小禮拜堂》（Ermita de Sant Joan d'Horta），則賦予米羅特別強調的個人獨特色彩效果，以黑色線條強化樹木輪廓，教堂則是運用紅色、紫色、藍色、綠色等色彩做基調，恣意揮灑，形成藝評家杜賓（Jacques Dupin）所謂的「加泰隆尼亞的野獸派」繪畫作品。此外，米羅在《布拉德街》（Calle de Prades）創造出獨特的氛圍，他透過烏雲密布的天空及強烈的陽光，在畫布前景表現出對比強烈的光影效果，色彩繽紛卻色調和諧的筆觸，讓人依稀想起梵谷的作品。

《恩立克・克里斯多佛・里卡畫像》
1917年，油彩，畫布
81×65公分
紐約大都會美術館收藏

米羅藝術生涯中所繪製的肖像，大多筆法粗獷。這幅肖像畫，筆觸強而有力，色彩活潑。米羅在背景處黏貼一幅線條精細的日本圖畫，與檸檬黃的大片牆面形成對比。

肖像畫也是米羅這段時期的繪畫重點。首次個展中最引人注意的人物畫《維生斯・努比歐拉畫像》（Retrato de Vicens Nubiola），描繪抽著煙斗的男子，端坐在桌旁，桌面散布著陶罐、花盆托架及水果。米羅用黑色線條強化臉部輪廓，桌子並不按透視法原則處理，背景的色彩則顯得自由隨興。另一幅人像代表作是《恩立克・克里斯多佛・里卡畫像》（Retrato de Enric Cristòfol Ricart），描繪米羅的朋友里卡，身穿條紋長衫，坐於一幅日本畫作前。米羅在這一幅畫中，同樣以黑色線條突出人物的臉部輪廓，背景左上方的調色盤，平衡了空白的空間。還有一幅《裸女、花和小鳥》（Desnudo con flor y pájaro），畫中的女人坐著，手裡拿著雛菊，一隻小鳥正飛向她。粗獷的黑色線條再次出現在構圖中，畫面主體色調則以綠、黃及紫色為主。

可惜，米羅的首次個展，反應不如預期，連一幅畫也沒賣出，也未見參觀人潮，對米羅而言，不啻是重大挫敗。支持米羅的藝評家只有若瑟・馬利亞・朱諾及安東尼・瓦耶斯卡（Antoni Vallescà）；若瑟・尤連斯・阿提加斯及貝雷・歐利維（Pere Oliver）的態度模稜兩可；反對聲浪最大的殘酷評論，來自署名胡安・沙克斯（Joan Sacs）的文章（符合藝術家兼作家菲柳・艾利耶斯（Feliu Elies）的保守論調，實際上正是他所執筆）。他不僅批評這次展覽，還匿名寫了一封公開信給米羅，信末署名「一群生氣的觀眾」，擺明了要給米羅難堪。此外，也有不理性的參觀者，破壞部分的展品以表達不滿。這一切，都讓米羅的出生地，對他留下傷痛的烙印（某方面來說，簡直是個詛咒）。

不過，也有對米羅抱持較開放且親切態度的人。畫家兼作家聖狄亞哥・魯西紐（Santiago Rusiñol）在參觀展覽後就寫信給米羅，鼓勵他要繼續創作。米羅對此次挫敗並不氣餒，他重新振作，準備要在不久的將來，繼續向世人展現他的藝術創作才華。

同一年，米羅和志同道合的朋友創立「庫爾貝藝術群」（Agrupación Courbet），以推崇、效法19世紀法國寫實主義畫家古斯塔夫・庫爾貝求新求變的創作精神。「庫爾貝藝術群」的成員包括若瑟・尤連斯・阿提加斯、佛朗西斯・多明哥（Francesc Domingo）、若瑟・拉佛斯、恩立克・克里斯多佛・里卡、拉法葉・薩拉（Rafael Sala）及米羅，他們都是「聖盧克藝術圈」的成員，雖然美學觀未必一致，但想要創新藝術的意願，卻將他們結合在一起。

「庫爾貝藝術群」對「聖盧克藝術圈」成員而言，具有特殊意義及情感，他們雖因此可以定期展出畫作，但創立隔年，就因部分成員前往巴黎而停止運作，歷史極為短暫。

每年夏天，米羅都會回到蒙洛伊度假，1918年對米羅來說，是非常特別的一年。雖仍保有自我風格，但米羅的作品越來越接近「立體主義」的理念。根據畫家本人說法，他在這段時期的畫風屬「精細風格」，畫樹木時，連葉片都一一描繪，屋頂瓦片也是不厭其煩。米羅於1922年畫的《農莊》（La masía），為此時期的代表作。

1918年作品《棕櫚樹之屋》（La casa de la palmera）時，全然未見黑色粗獷筆觸，畫家把重心放在數不盡的枝微末節上（每一株草，每一朵小花，連棕櫚樹幹上的每個凹凸紋路都不放過），形成所謂詩化的抒情風格。米羅畫了一幢宏偉的加泰隆尼

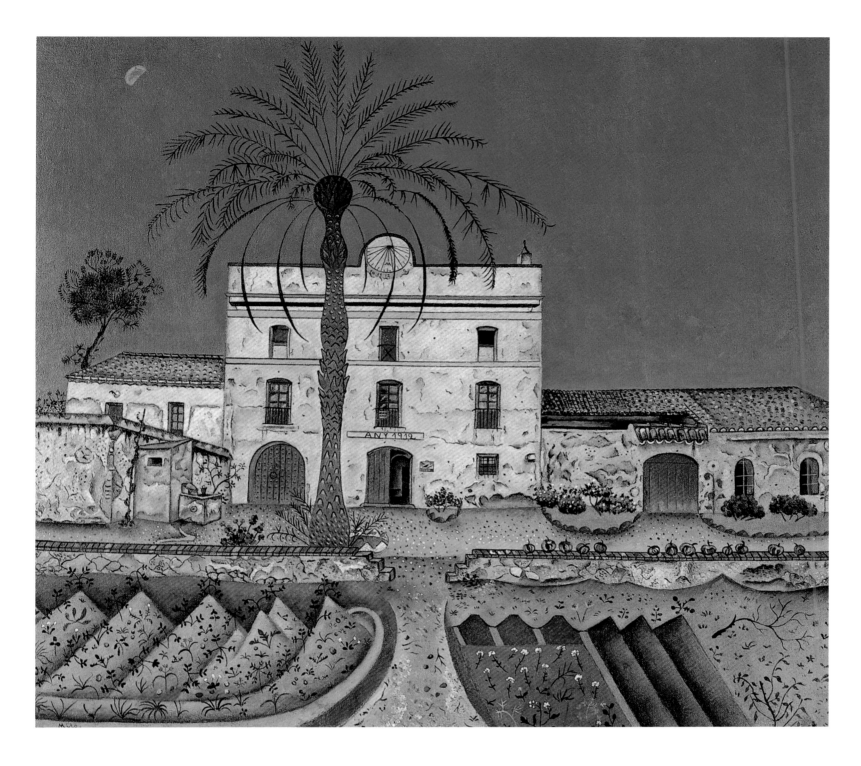

亞農莊，構圖中央有一棵棕櫚樹聳立於屋前。昏暗的天空，月亮高掛，搭配明亮的農莊立面，營造出一種特殊的光線效果。

　　同樣畫於1918年的《菜園與驢子》（Huerto con asno），也反映出米羅對繪畫的新見解。米羅畫了一座菜園，一頭小驢子在前景，周圍畫了幾棵樹。米羅同樣發揮了著墨於細節的功力，蔬菜的樣貌、樹上的樹枝形狀，都巨細靡遺。

　　米羅畫於1919年的作品《蒙洛伊村及教堂》（Pueblo e iglesia de Mont-roig），透過由外向內透視觀看的教堂及村落的景象，把現實景象詩化，透露出畫家嘗試新畫法的企圖。畫中果園裡出現的細枝條，吸引觀者由下而上抬頭仰望畫布上方。

　　從米羅與好友里卡的書信往來，可以看出米羅想去巴黎的慾望愈來愈濃厚。巴塞隆納雖是西班牙眾多城市中，藝術活動相當活躍的重鎮，但跟巴黎比起來，格局偏

《棕櫚樹之屋》
1918年，油彩，畫布
65×73公分
馬德里蘇菲亞皇后國立藝術中心
收藏

1918年夏季開始，米羅就放棄了粗獷的筆觸及刺眼的色彩，開啟一個新階段，這期間的作品可稱為米羅的「精細風格」，非常重視細節的描繪琢磨。

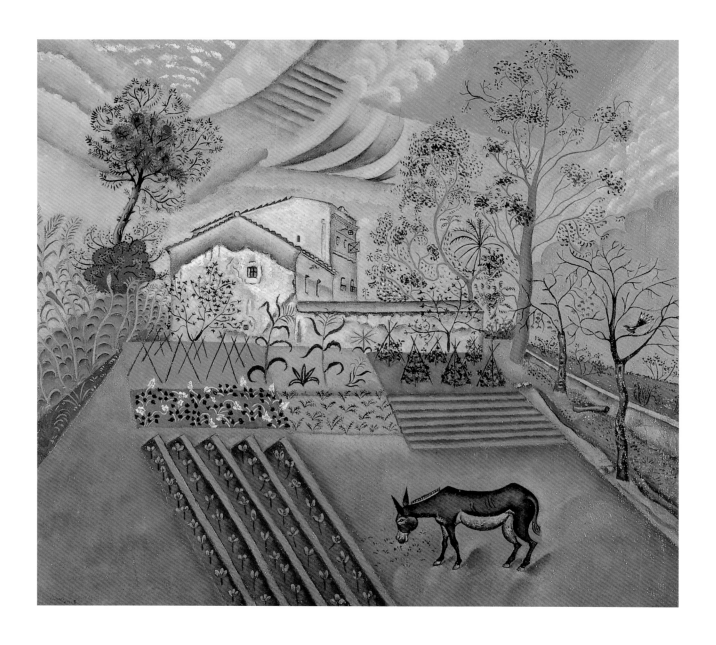

小且不夠國際化。從這批書信中，我們清楚看到米羅的見解以及中產階級品味。他深知，即使再到「達爾茂畫廊」舉辦展覽，藝評抨擊也將使他賺不到一毛錢，沒有人會買他的畫；喜歡他的畫作的粉絲，則會想盡辦法壓低價碼，甚至想免費獲贈畫作。

　　這段時期的畫作，尚有1919年畫的《自畫像》（Autorretrato），穿著紅色襯衫的米羅，臉部輪廓清晰，襯衫一邊以立體主義的技法表現，增加了厚重感。一年之後，米羅將此畫送給畢卡索，畢卡索很珍惜地保存這幅自畫像。

　　1919年，米羅全心投入準備前往巴黎，他需要一些時間以解決經濟上的問題。他的家人答應負擔旅費及部分住宿費；另一方面，米羅也和畫廊主人達爾茂達成協議，以一千元西幣（pesetas）買下米羅的畫作，還承諾要在巴黎幫米羅辦一次畫展。

　　1920年3月，米羅終於達成前往巴黎的願望。在法國首都的見聞與歷練，豐富了米羅日後的藝術生涯。他的早期畫風一直延續到1922年，以《農莊》為養成階段中最具代表性的作品，此後便進入超現實主義的繪畫風格。

《菜園與驢子》
1918年，油彩，畫布
64×70公分
斯德哥爾摩現代美術館收藏

米羅這一系列的畫作，幾乎酷似波斯的細密畫，將風景描繪得巨細靡遺：田中的每道犁溝，菜園中的每棵菜，樹上的每片葉子，都畫得一清二楚，構圖非常細緻婉約。

《蒙洛伊村及教堂》
1919年，油彩，畫布
73×61公分
私人收藏

這幅畫作是米羅1918年夏天開始創作「精細風格」系列的最後
一幅作品。以寫實程度的不同來區別面積各異的平面。教堂及
村中屋舍畫得很精細，至今都還可以憑此畫去辨識畫中景致。
米羅這系列畫作，應是受到當時盛行的日本畫之啟發。

超現實主義及前衛藝術

米羅於1920年3月抵達巴黎，暫時住在由加泰隆尼亞人經營的旅館，並在那兒遇見比他早到巴黎的若瑟‧尤連斯‧阿提加斯。

對米羅而言，巴黎代表著不易招架的人生劇變。在巴黎期間，米羅並未作畫，而是著迷於城市的脈動與藝文活動。（巴塞隆納相對之下，成了小巫見大巫。）他漫步於大街及林蔭大道上，參觀羅浮宮及畫廊，還去參加達達主義的藝術家聚會。從他與朋友里卡的書信中可以看出，米羅此時相當欣賞印象派畫作，但在他初抵巴黎的諸多事件中，拜訪畢卡索以及此後兩人建立起情誼，顯然居於首要位置，米羅非常珍惜與畢卡索的友誼。

畢卡索在當時是年輕創作者的崇拜對象，由於米羅認識他的母親（畢卡索母親為米羅母親的好友）之故，便帶著禮物造訪畢卡索的畫室。畢卡索隆重地接待他，隨即雙方又另約日期見面。米羅的個性內斂害羞，像他這樣的年輕畫家，與早已功成名就的前輩藝術家之間，是有相當的距離；然而，在巴黎數度拜訪畢卡索之後，米羅的內心產生極大衝擊。畢卡索把自己的作品展示給米羅，也讓他欣賞盧梭（Rousseau）的畫作以及自己收藏的非洲雕刻藝品。不久之後，米羅就將1919年畫的《自畫像》送給畢卡索。過了幾年後，畢卡索更購藏1925年米羅在巴黎展出的作品《西班牙女舞者畫像》（Retrato de una bailarina española，完成於1921年）。

米羅初抵巴黎此後幾年，兩位藝術家互動頻繁，關係良好。由於米羅偶爾往返巴黎及巴塞隆納兩地，每當去探望畢卡索時，就會順便帶著家鄉的口信及禮物；而畢卡索則是經常到米羅的畫室去探望他。藝評家維多利亞‧龔芭莉亞（Victoria Combalía）指出，畢卡索常去畫室看米羅，可能是因為他對米羅在巴塞隆納首展的失敗感到好奇，想要多加瞭解。雖然畢卡索對巴塞隆納保有美好的回憶，但他卻不停地鼓勵米羅，離開格局有限的巴塞隆納，到巴黎定居，以在此揚名立萬。

在巴黎的日子一天天過去，畫廊主人達爾茂當初承諾要幫米羅在巴黎開畫展，卻始終未能兌現。展期一再延後，米羅不得不在夏季來臨時返回巴塞隆納，當時他打定主意，一定要重返巴黎。1920年夏天，米羅回到了蒙洛伊，在那兒只畫了3幅畫。

1920年所畫的《馬、煙斗及紅花》（Caballo, pipa y flor roja），就構圖而言，是幅立體主義的作品，雖然使用大量色彩，並不符合立體主義的原則，但米羅完美運用色差，達到畫面精緻的平衡。有些藝術史學家甚至指出，這幅立體主義畫作受到馬賽克拼貼藝術的影響。同樣技巧的畫作，尚有《西班牙紙牌遊戲》（Juego de cartas

《桌子與兔》
1920年，油彩，畫布
130×110公分
私人收藏

米羅第一次到巴黎，原本只想找尋不一樣的氛圍，並未有特別期待；然而，此行對他衝擊頗大，眼界大開的米羅，從巴黎回來之後，竟連構思畫作的能力都暫時失去，一幅畫也未能完成。後來，他勉強在1920年夏天，完成4幅靜物畫，這是其中一幅。米羅利用直線、角度、分割的平面、立體主義的構圖畫面來描繪桌子，不受透視法限制，凸顯了桌上的兔子、公雞、魚及蔬菜，但用色卻比立體主義畫家更為豐富。

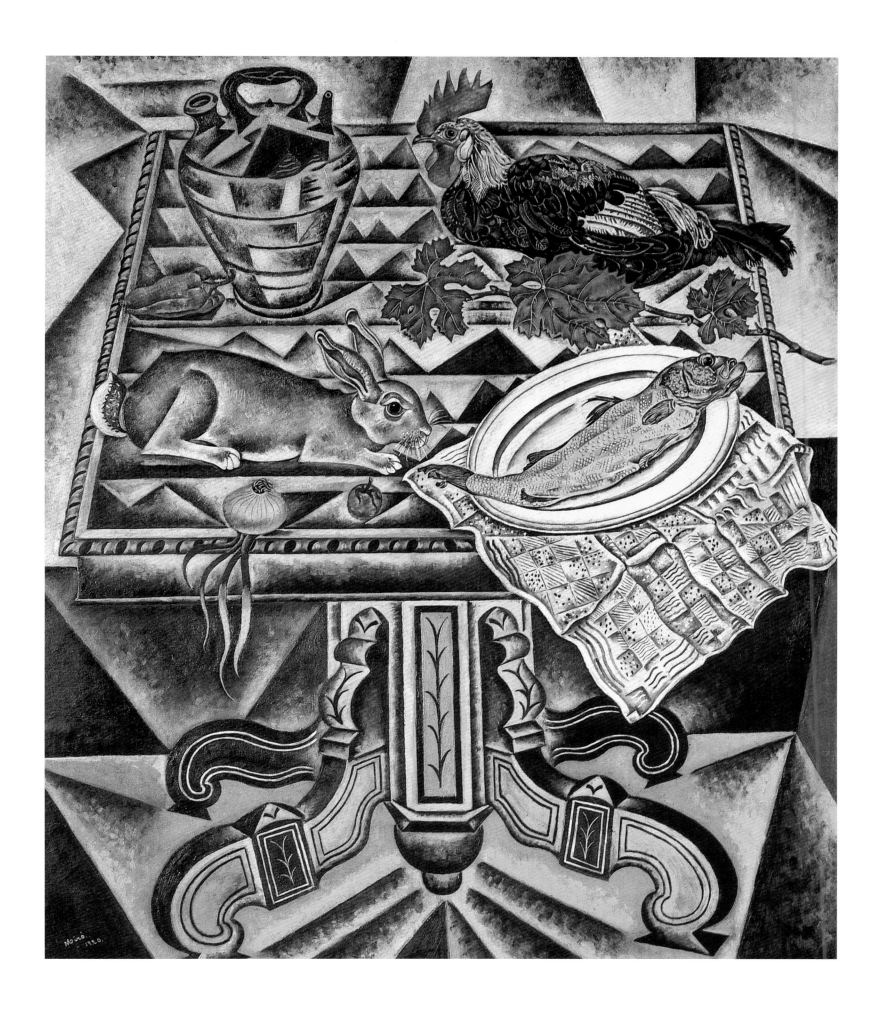

españolas），這幅畫結合了精細的寫實風格，以及多色彩點綴的立體主義風格。

《桌子與兔》（La mesa con conejo）——又名《靜物與兔子》（Naturaleza con conejo）描繪一張裝飾精美的桌子，桌上擺置著陶罐、一隻公雞、一隻兔子、一個裝了魚的盤子、一只甜椒、一顆洋蔥、一粒番茄及一枝葡萄藤枝葉，畫中所有物件都很寫實，桌面及背景則出現立體主義的幾何圖形。

達爾茂幫米羅在巴黎開畫展的承諾終於兌現。地點在「獨角獸」（La Licorne）畫廊，日期是1921年4月。米羅在那年3月便事先回到巴黎，他想在法國首都待久一點，當務之急需要覓尋一間畫室；透過好友阿提加斯幫忙，米羅認識了雕刻家巴布羅·賈爾加尤（Pablo Gargallo），他在巴黎有間工作室，只在夏季才使用。兩位藝術家達成協議，米羅在夏季以外的時間使用此工作室，夏季則返回蒙洛伊。

第二次個展

米羅期待已久的第二次個展，終於在巴黎的「獨角獸畫廊」（Galería La Licorne）舉辦，展出時間是1921年4月29日至5月14日。主持人由藝評家毛里斯·雷納爾（Maurice Raynal）擔任，他是米羅在巴塞隆納達爾茂藝廊結識的朋友。

在此次畫展中，米羅展出30幅風格相近的油畫，包括精細風格時期的自然寫實作品，以及顏色及亮度處理原則近似立體主義風格的畫作。

很不幸地，米羅再度遭受重大挫敗，這次畫展仍是一幅畫也沒賣出。還好評論給予米羅肯定：巴黎的藝評家預告，米羅遲早會在畫壇發光，不久的將來即會受到眾人矚目。

米羅下定決心，無論如何、不計任何代價都要繼續待在巴黎，然而現實的難題有待克服，米羅很快就面臨經濟困頓的難關。嚴謹自律的米羅，為自己制訂一套工作準則，關在畫室拚命作畫，終究還是在巴黎「活了下來」。在此關鍵時刻，米羅認識多位重要的藝術家，經由他們的引薦，進入當時巴黎最受矚目的達達主義圈子，崔斯坦·查拉（Tristan Tzara）及畢卡比亞（Picabia）等當紅的達達主義藝術家，都成為米羅的新朋友。

米羅生性害羞，不太主動積極參與聚會，因此常跟查拉一起去參加達達派藝術家的聚會，當時可說是巴黎藝術圈的盛會。在這段時期，米羅結識了另一位朋友安德烈·馬松（André Masson），他的畫室碰巧就在米羅畫室隔壁。由於馬松的關係，米羅進入另一個藝術圈，結識的這批藝術家，日後在巴黎組成超現實主義團體。

「農莊」——一個階段的結束

1918年米羅開始創作精細寫實主義風格的畫作，這段時期以1922年的《農莊》為代表作。

此畫於1921年夏天在蒙洛伊開始創作，到了1922年冬天才完成於巴黎。米羅投入創作這幅畫作期間，內心相當煎熬：「《農莊》可說是我鄉下生活的總結。從大

樹到小蝸牛，我想要把我所愛的一切都畫上去。我個人認為，把一座山看得比一隻螞蟻重要是不智的（這正是風景畫家不懂的地方），因此我花了無數個小時去創作，想要讓螞蟻栩栩如生。」

米羅仔細研究及分析構圖的所有細節、所有元素。雖是個別分開來分析，但組合在一起卻又極為和諧均衡。米羅畫中的農莊（加泰隆尼亞典型的鄉下房舍），正中央畫立著一棵角豆樹，右邊是畜欄，散布著農具的菜園環繞四周。畫家似乎不想遺漏任何跟鄉下有關的事物，全心投入描繪家畜、植物、工具等景物。這樣的構圖組合，捨棄了透視畫法，把焦點放在唯一一看得見內部物品的前景。

米羅一完成這幅嘔心瀝血之作，便信心十足地尋找買主，沒想到又失敗了。後來米羅結識了「皮耶畫廊」（Galería Pierre）的經營者賈克‧維歐（Jacques Viot），經由他幫忙引薦，作家海明威以五千法郎買下這幅傑作。

《農莊》
1921–1922年，油彩，畫布
132×147公分
華府國家畫廊收藏

這是米羅寫實畫風的集大成之作，也是他最廣為人知的代表作之一。可以說，這幅作品總結了米羅過去所學，進化到另一個階段，亦即掌握自我創作語彙的開端，運用想像力將形體轉化，塑造獨樹一幟的風格。

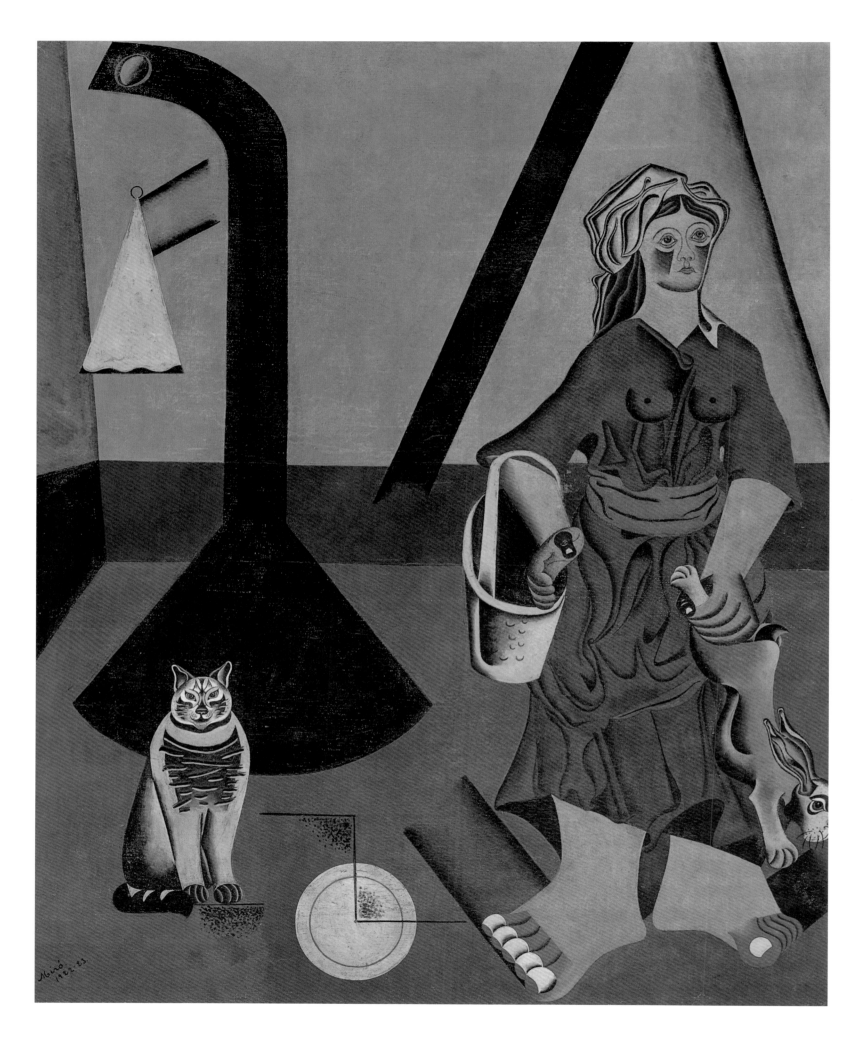

《農婦》
1922-1923年，油彩，畫布
81×65公分
私人收藏

米羅此時的作品尚未脫離寫實風格，畫
中農婦正在廚房忙著家事。畫中構成元
素的形狀很特別，尤其與物品及背景相
關的部分，米羅勾勒出來的形體已然產
生形變，全然地解放，不受世俗觀念束
縛。

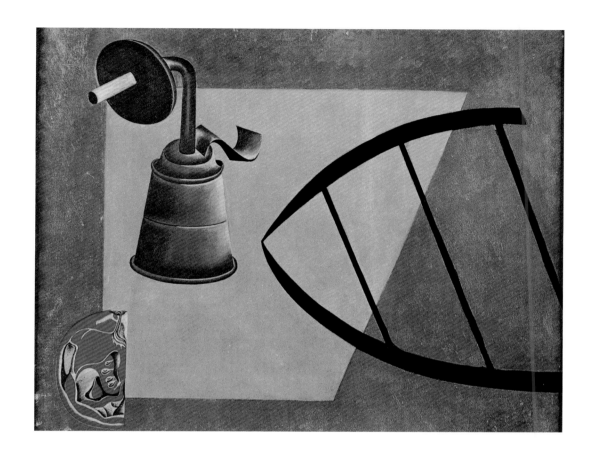

在《農莊》之後，米羅還畫了幾幅相似繪畫風格的作品，不過構圖簡化許多。在
1922年至1923年間的米羅作品，就屬這種風格。《農婦》（La masovera）中的鄉間
農婦眼神呆滯，缺乏生氣，為了達成逼真效果，米羅還刻意去觀察耶誕節布置的模
型玩偶。

米羅以簡單線條勾勒構圖，予以簡化的寫實風格。此期作品常見寫實逼真的人物
及動物（女人、貓、兔），其餘如廚房的物品（爐子、牆上掛的抹布）等，則以簡
單的幾何構圖表現。

在那幾年期間完成的作品中，可以看出米羅徘徊於寫實風格的煎熬與猶豫。他的
畫中物品，愈來愈簡化。《煤油燈》（La lámpara de carburo）畫中出現三個物件，
即兩個近乎抽象的物件（燈及烤肉的鐵絲網）及完全抽象的番茄切塊。然而另一幅
《小麥穗》（La espíga de trigo）卻仍走寫實風格，茶壺、笊籬及麥穗等畫中物件都
很逼真。

轉變期

1923年至1924年間，米羅的畫風起了變化，某些藝術史學家將之命名為「超現
實主義風格的轉變期」。從精細寫實風格到此轉變期之間並沒有過渡期，突然峰迴
路轉，另闢充滿幻想景象的畫風。

1923年夏天，米羅在蒙洛伊畫了《耕地》（Tierra labrada）。他又再度以鄉間元素
的農家生活及動物作為繪畫題材。不過處理方式不同以往，以一種隱喻及詩化的方
式作畫。畫中的樹木，好像卡通人物般，長了眼睛和耳朵。米羅仍然不用透視法作

《煤油燈》
1922-1923年，油彩，畫布
38.1×45.7公分
紐約現代美術館收藏

米羅雖努力地描繪物體的外形，卻無法
漠視物體內在的力量。煤油燈描繪得巨
細靡遺，半顆番茄卻表現得非常抽象，
形成強烈對比，象徵米羅進化的轉折
點。

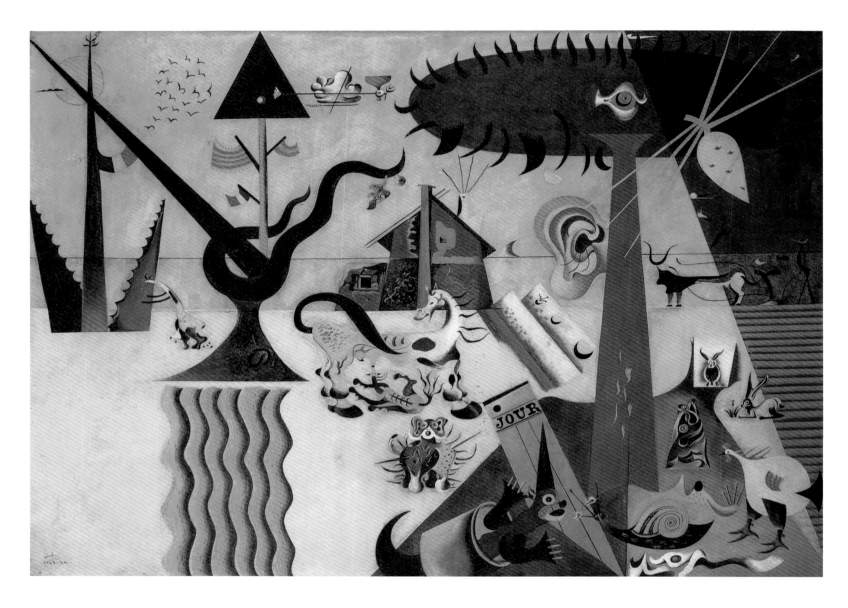

《耕地》
1923-1924年，油彩，畫布
66×94公分
紐約古根漢美術館收藏

米羅想要接續先前的畫風，但卻找不到更好的解決方法，在這幅畫中，米羅展示出他企圖求變的意願。畫中元素大多曾出現在《農莊》，但透過米羅對寫實世界的新觀點過濾後，再輔以內化吸收，散發出強烈的內在精神的感染力。

畫，水平線的運用也只是用來區隔兩個不同平面而已。

根據藝評家杜賓的說法，米羅此時期的作品，無疑受到達達主義的影響；雖然無法百分之百地肯定，但米羅與達達主義藝術家的接觸，也許是促使米羅快速邁向如此富有想像力的創作進程之主因。

在《加泰隆尼亞風景》（Paisaje catalán）——又名《獵人》（El cazador）的作品中，雖然蔬菜及動物仍然出現畫中，但是米羅的風格已更加鮮明。米羅畫人物僅保留足以辨識出人類的必需物件，比如煙斗、小鬍子、鬍鬚、呢帽等。獵人一手持獵槍，一手抓著兔子，另外還有長出葉子的圓球體，象徵一棵角豆樹。這種變形或抽象畫法，透過幾何圖形或單一簡化線條來呈現，所以直線代表靜態，波浪線條則象徵動態與活力。米羅還結合了書寫元素，例如「sard」這個字，代表畫作下方的沙丁魚（sardina）魚骨。

超現實主義及第三次個展

早期的超現實主義運動認為，理性只會限制、束縛自由及藝術想像力。布荷東

（Breton）在當時發現了佛洛伊德的理論，他把佛氏的理論拿來作為開發不受約束的想像力，以及在日常生活中開發無限潛能的指南或是理論教條。於是超現實主義不斷尋找尚未開發的領域，比如「潛意識」、「夢境」、「瘋狂狀態」、「催眠」或「面臨危急的狀態」。尤其是在詮釋「夢境」及「自動書寫」（文字的自由聯想）方面，超現實藝術家找到了再創作的寬闊場域。

1923至1924年這段時期，巴黎這一股「前超現實氛圍」，比當時尚存的立體主義更讓米羅為之興奮。由於他的畫室就在馬松隔壁，兩人建立了良好友誼，也促使米羅認識超現實主義藝術家，並與他們結為好友。米羅雖未積極參與超現實主義醞釀階段的工作，但由於馬松的緣故，布荷東想必看過米羅的作品。後來布荷東提到米羅時曾說：「米羅在我們這群人當中，可說是最超現實的一位。」布荷東指的是米羅的畫作充滿自由、不受束縛的自我意識元素。

1924年米羅畫了《哈樂群的狂歡節》（El carnaval de Arlequín），這幅畫採用非寫實風格，畫面構圖的各項細節極富想像力。在此畫中，我們看到一個機器人在彈吉他，身旁的小丑留著大八字鬍，兩隻貓在玩著毛線團，鳥群、飛魚、昆蟲和一些米羅創造出來的生物，豐富了整個構圖。這一幅作品，是米羅邁向超現實主義階段的重要分水嶺。此畫是米羅這兩年來的心血結晶，米羅看到一個充滿想像及幻境的世界，讓他開啟了通往夢境的大門。

《加泰隆尼亞風景》
1923–1924年，油彩，畫布
64.8×100.3公分
紐約現代美術館收藏

米羅剛發現了新的繪畫語彙，一旦掌握後，就開始不斷發展、進化。物體和人物的外貌被簡化成藝術家想要的語彙符號，符號逐漸愈來愈多，愈形豐富。

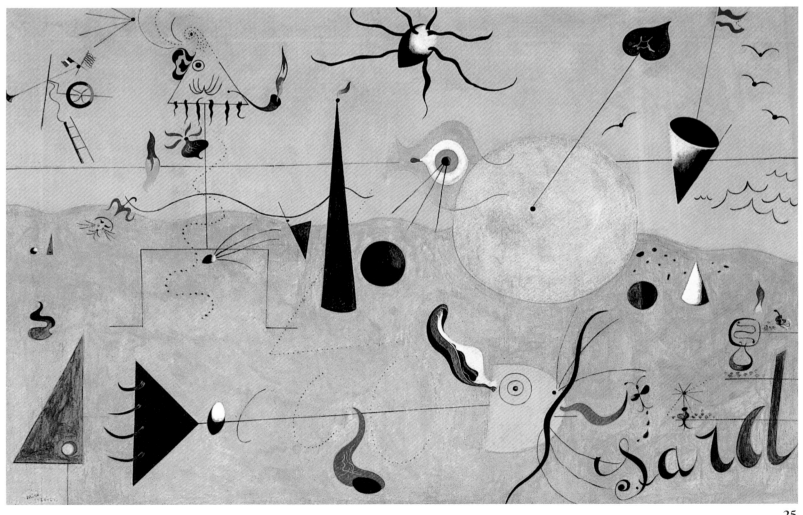

在《昆蟲的對話》（El diálogo de los insectos）中，米羅同樣大量使用簡化技巧，藍色背景、一彎下弦月、幾隻昆蟲或奇特的生物，或閒逛或飄盪著，旁邊綴以兩株非常簡約的小草。

從此刻起，米羅和超現實主義藝術家定期保持聯絡，也就在這幾年中，米羅接觸到保羅‧克利（Paul Klee）的作品，後來又認識了馬克斯‧恩斯特（Max Ernst）、雷內‧馬格利特（René Magritte）、尚‧阿爾普（Jean Arp）等人。據說參與超現實主義聚會的藝術家，大多用「害羞」、「不多話」來形容米羅，眾人在聚會中對米羅畫作的興趣，也都經年累月慢慢累積，並非「一見鍾情」。

旅居巴黎那幾年間，米羅更換藝術經紀人，同時籌備新的個展。地點在巴黎「皮耶畫廊」，日期是1925年6月12日至27日，米羅展出16幅油畫和15幅素描。這一次展覽由藝術評論家班傑明‧貝雷（Benjamin Péret）介紹，米羅獲得超現實主義圈子的鼎力支持，此後米羅就經常出入超現實主義展場及文藝沙龍。

米羅在巴黎的成功，傳回到巴塞隆納也引起回響，若瑟‧卡內爾（Josep Carner）、卡爾斯‧索爾德維拉（Carles Soldevila）、若瑟‧馬利亞‧朱諾及若瑟‧拉佛斯等人，都撰文評論米羅的作品，其中又以塞巴斯提亞‧嘉斯更是支持米羅，這位年輕藝評家後來跟米羅成為非常要好的朋友。從那時起，嘉斯只要有空就會寫文章介

《哈樂群的狂歡節》
1924–1925年，油彩，畫布
66×93公分
水牛城公立美術館收藏

米羅在此藝術轉型階段的最後代表作，也是米羅最廣為人知的畫作之一。背景顏色較淡，讓觀者可以清楚看見所有部分。色調和諧，重複的色彩隱含韻律，充滿活力。

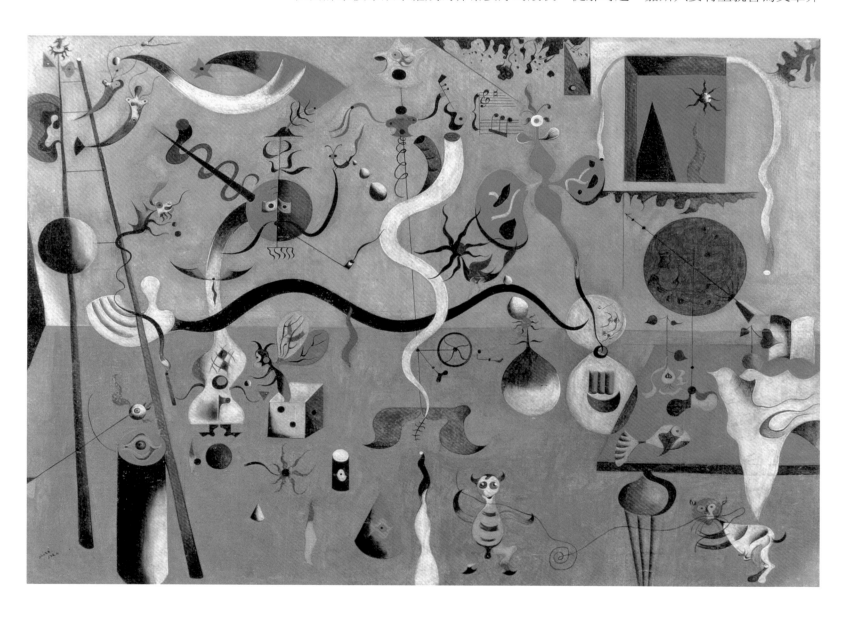

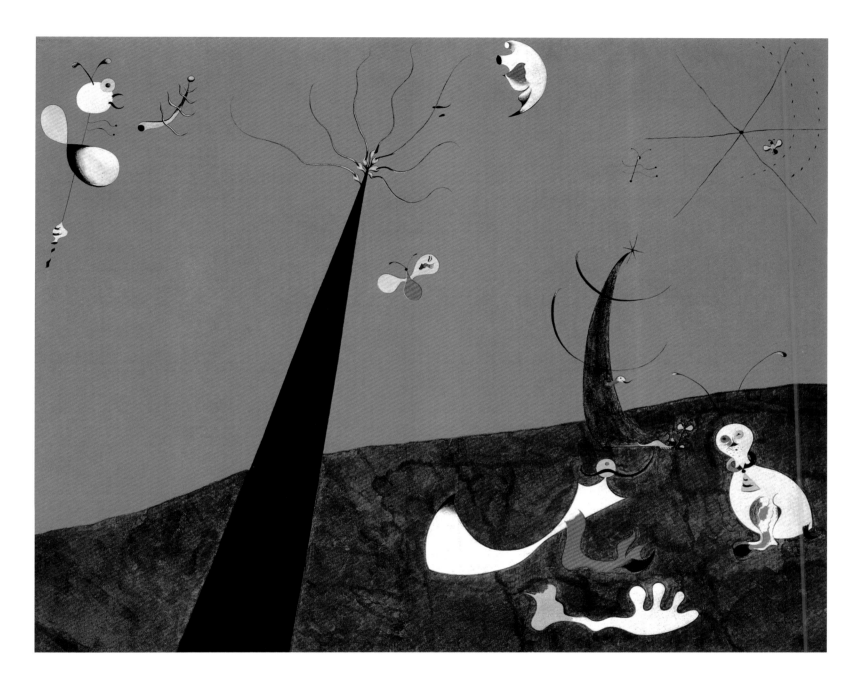

紹米羅；由於嘉斯不斷撰文評論，促使他成為支持藝術革新及前衛運動的代表藝評家。

嘉斯的文章，是第一篇專門針對米羅所寫的藝術評論，用意在於想讓大眾認識米羅及見識他的藝術天分。嘉斯在1925年寫道：「結論就是，應該要多留意米羅的作品，在現代畫作中，米羅的作品原創力十足，其重要性僅次於畢卡索。」這位年輕藝評家的預言完全正確，憑藉他對未來藝壇風向的超高敏銳度，嘉斯特別將焦點集中在加泰隆尼亞當代藝術的三巨頭：畢卡索、米羅及達利。

不過，米羅個展的最大支持者，還是超現實主義藝術家，由於他們鼎力支持，參觀人數大幅激增。據說畫展開幕選在半夜（在當時並不常見），而且進入畫廊還得分梯次。米羅的畫作賣得非常好，是個相當令他振奮的消息，意味著米羅未來的畫展將會持續成功。事實上，米羅在這次個展之前也曾與其他畫家聯展，但經過此次成功的個展之後，情況已不可同日而語，米羅稍後將和偉大藝術家平起平坐。同一年，在第一次超現實主義展覽中，米羅的作品就獲選與基里訶（Giorgio de Chiri-

《昆蟲的對話》
1924–1925年，油彩，畫布
74×93公分
私人收藏

米羅近幾年精心描繪的人體不復出現，他暫時將焦點聚集在這群微小生物，在與世隔絕的自由世界裡，米羅賦予它們異常的身軀。地平線仍然出現在畫作中，用來分隔畫面。

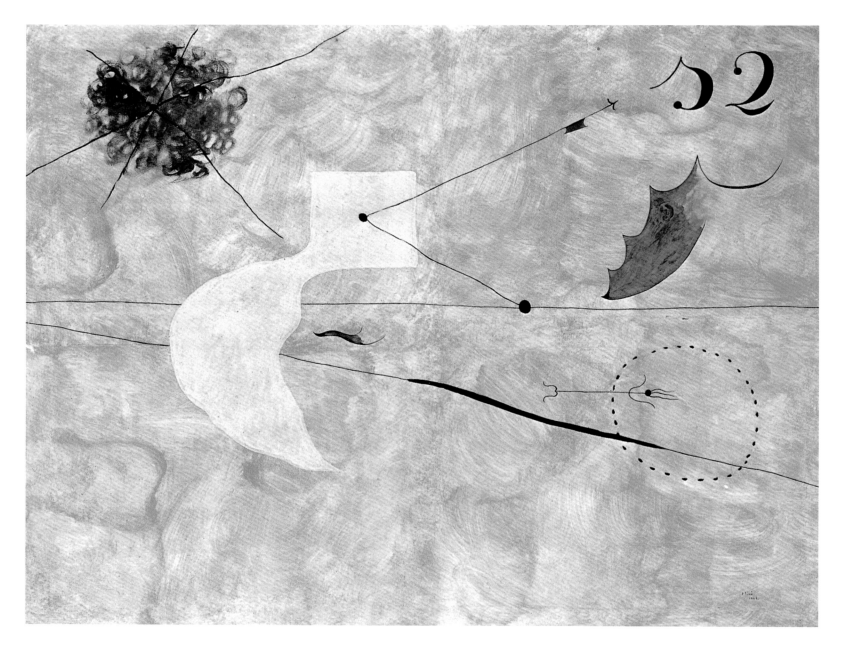

《午休》
1925年，油彩，畫布
97×146公分
巴黎龐畢度藝術中心收藏

此畫仍有部分寫實成分，雖然已簡化形
狀。山的輪廓、小溪、泳者及午休之
人，其頭部轉化成四方形的太陽，象徵
中午；此外，右上角的12這個數字，
也提示了時間。

co）、恩斯特、克利、曼雷（Man Ray）、馬松及畢卡索等重要藝術家的作品一起陳
列。

　　1925這一年，《超現實主義革命》（La Révolution Surréaliste）這本雜誌披露米羅
的幾幅作品，米羅從超現實主義成員贏得極大的支持，令人好奇的是，米羅又是如
何回報他們呢？這個問題在藝評家及藝術史學家間掀起了一場辯論。米羅身為超現
實主義的一員，雖然參與的程度並不十分熱烈，但對超現實主義的美學及藝術原則
非常認同。另一方面，米羅對於布荷東有關政治方面的前提則未全盤接受，他也沒
經常出現在他們的聚會參與討論。米羅只對超現實主義的創作感興趣，此外，他私
下對超現實主義詩人比對超現實主義畫家，還更有興趣。

　　在「皮耶畫廊」展出後之兩年期間，米羅畫了一系列作品，杜賓將這些畫定義為
夢境之畫。這些畫完成於1925年至1927年間，總計上百幅。畫中經常呈現出如夢
幻境，將感官知覺無法表達的意象，神奇地表達出來。夢境透過大片空白的空間呈
現，成為一大特色，在這片空間上，再綴以無法辨識的符號或元素。

　　這些畫作，一般背景都是單色（其中又以藍色居多），完全不採透視作畫，不同

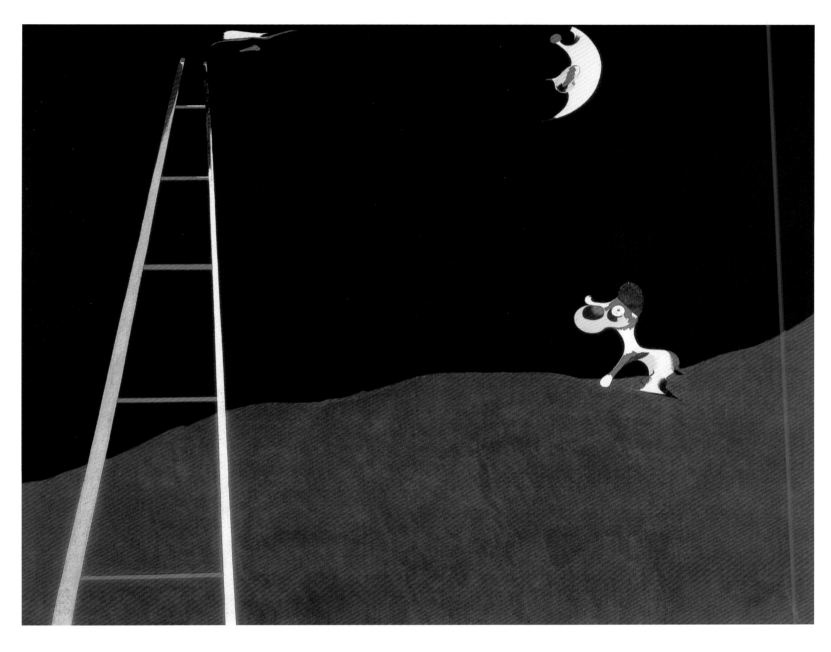

的元素象徵，營造出一個神奇的境界，彷彿處於輕盈飄浮的狀態。

　　這一大系列的作品，全部完成於旅居巴黎期間，其中以《午休》（La siesta）最為著名。畫中米羅再次以夢境入畫，背景為藍色。在《詩畫》（Poema-pintura）──又名《這就是我夢境的色彩》（Ceci est la couleur de mes rêves）作品裡，米羅以白色為背景，畫了「Photo」這個字以及藍色圓點，另外「畫」了幾行字，其中一行翻成西文就是“Éste es el color de mis sueños”（這就是我夢境的色彩）。在這兩幅畫中，都看不出理性思考後的作畫痕跡。米羅冬季在巴黎完成了夢境系列作品；而夏季在蒙洛伊所完成，則是另一系列的米羅作品，以土黃色及褐色為主要色調，所畫的風景與大地。

　　在《吠月之犬》（Perro ladrando a la luna）中，出現兩個平面，一個黑色，代表晚上的天空；一個是暗褐色，象徵土地。米羅畫了一把梯子連結兩個平面（天與地），旁邊一隻狗對著上弦月吠叫著。同樣地，在《熱鬧的風景》（Paisaje anima-do）中，米羅也結合了想像及家鄉土地的根源這兩大元素作畫，回歸大自然的脈動和秩序。

《吠月之犬》
1926年，油彩，畫布
73×92公分
費城藝術博物館收藏

構圖簡潔，反而更引人矚目。一條山稜線分開了天與地，一把多種顏色的梯子，暗示遭隔絕的兩界，還是有可能可以聯繫。

俄國芭蕾舞團

米羅雖對油畫及素描兩大藝術創作領域較有興趣，但從此刻開始，以及接下來的幾年，米羅將他的創作觸角延伸至其他領域，嘗試更多元的創作技巧及訓練。此後，米羅首度進入戲劇的世界，拓展他的藝術版圖。

由於畢卡索的緣故，俄國芭蕾舞團總監塞吉·狄亞基列夫（Serge Diaghilev）與恩斯特及米羅搭上線，邀請兩人擔任舞劇「羅密歐與茱麗葉」（Romeo y Julieta）的舞台設計。米羅與恩斯特只不過是繪製平面的背景布幕而已，並沒什麼大不了，但因為「正統的超現實主義成員」指責他們兩人將自己出賣給資產階級者狄亞基列夫，背叛了超現實主義，以致演變成一樁醜聞。

這齣芭蕾舞劇在1926年首演，一開始就鬧得沸沸揚揚。表演才剛開場，就有大量紅色傳單撒落觀眾席，傳單上寫著「抗議」兩字，署名者為路易斯·阿拉貢（Louis Aragon）及布荷東。

對於生性害羞、沉默寡言、行事低調的米羅而言，這次事件是一大打擊，簡直是在考驗他和超現實運動的關係。所幸暴風雨過後恢復寧靜，恩斯特和米羅又再度和《超現實主義革命》雜誌合作。不過，因此更可清楚確知一件事：米羅視藝術如性命一樣重要，絕不會因別人的觀念或原則而停止前進。

1927年，米羅的經濟狀況雖仍不佳，但已有大幅改善，於是他決定更換畫室，搬到蒙馬特（Montmartre）。米羅在新居，遇見恩斯特等老朋友，也結識了雷內·馬格利特與尚·阿爾普等新朋友。1929年，米羅和碧拉（Pilar Juncosa）結婚，一年後生下女兒多蘿絲（Dolors），米羅一家便就此開啟了首都巴黎的人生。

1928年5月1日至15日，米羅舉行第四次個展，地點在巴黎的伯恩海姆（Bernheim）畫廊。此次個展的部分作品由紐約現代藝術館購藏，米羅在畫壇地位更加獲得肯定。米羅與20世紀初期來自不同派別的前衛藝術家同享盛名，時年僅35歲。1930年在紐約瓦倫坦（Valentine）畫廊舉行美國的第一次個展之後，米羅的作品在新大陸更是廣受歡迎。

「荷蘭室內景物」系列

1928年，米羅到荷蘭旅遊並參觀博物館，維梅爾（Jan Vermeer）等17世紀荷蘭畫家的作品，讓米羅留下深刻的印象，米羅將這些作品依自己的方式詮釋，轉化為一系列三張的油畫，名為《荷蘭室內景物》（Interiores holandeses）。

這些畫作迥異於先前的夢境系列作品，代表另一階段的不同畫風。畫作展示出的特色，飽滿且兼具巴洛克風格，呈現出米羅的新視野。

米羅在《荷蘭室內景I》（Interiores holandeses I），重新詮釋17世紀荷蘭畫家索爾格（H.M. Sorgh）的《詩琴演奏師》（El tocador de laúd）。米羅透過人物、物件、動物等元素，散發出一股歡樂氣息，節奏輕快。畫中出現多隻動物（貓兒玩弄毛線團、蟾蜍追著昆蟲、狗兒啃著骨頭），只要仔細觀察，就可以一一辨識出這些形象。

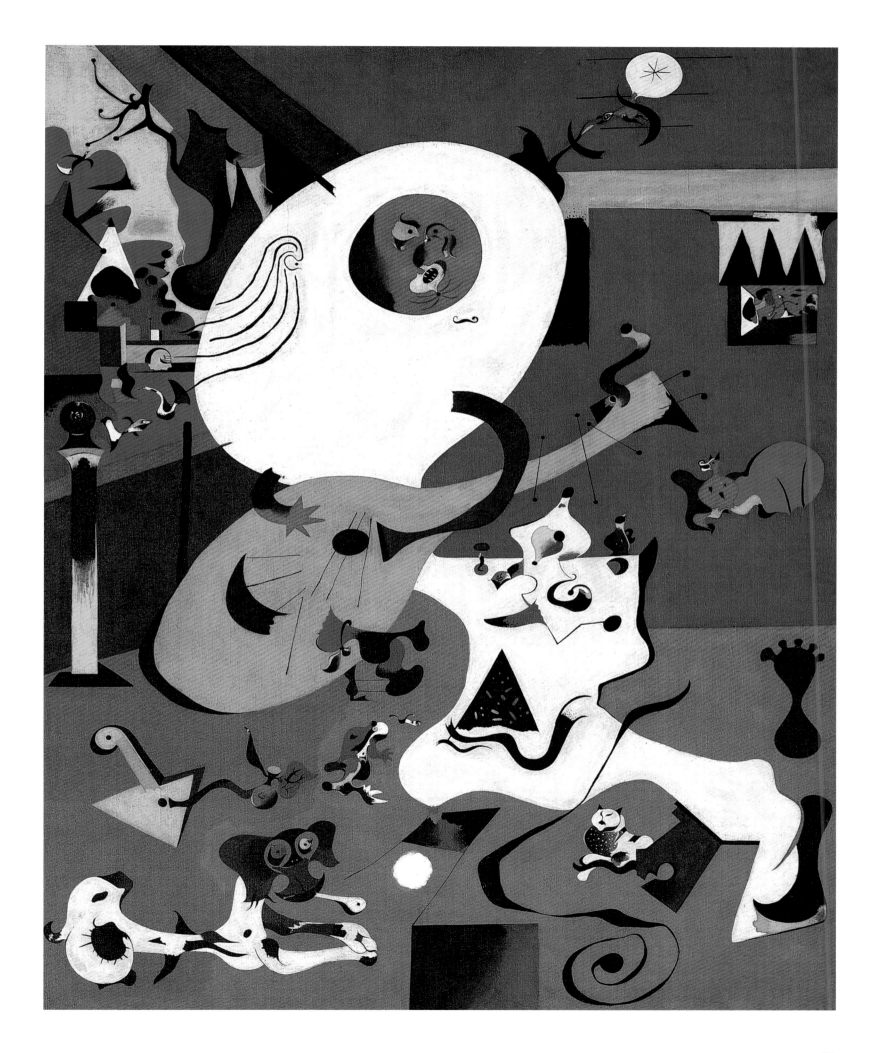

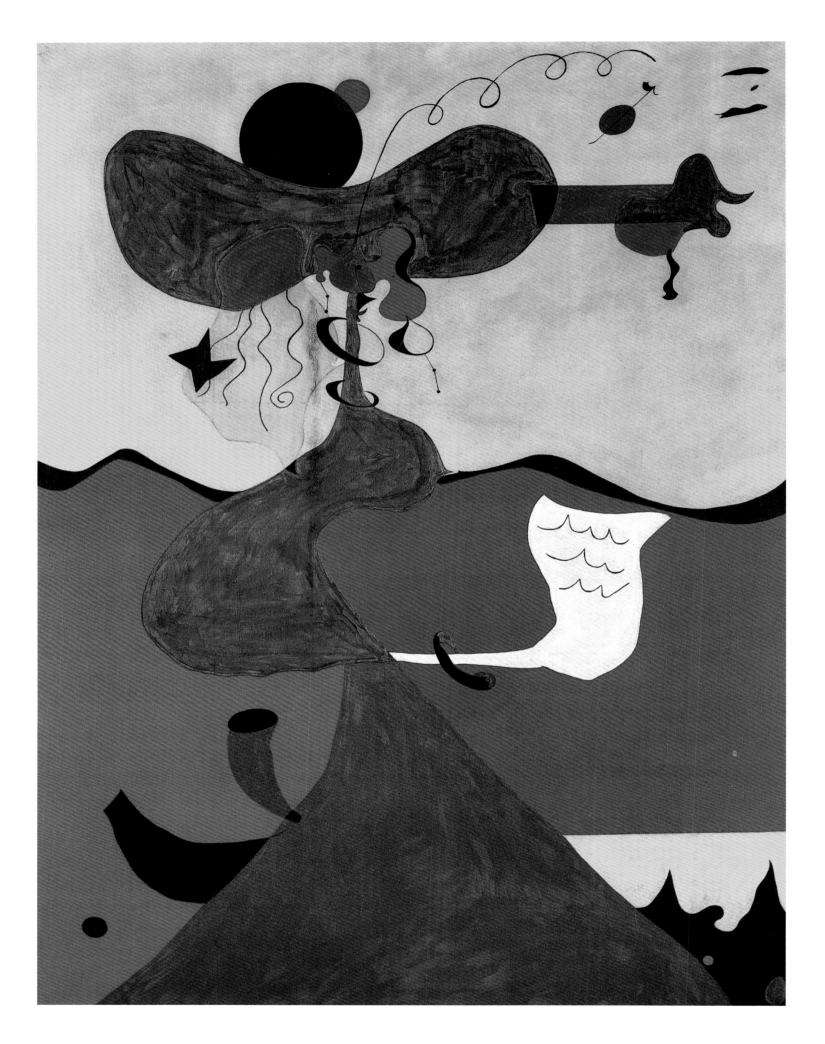

超現實主義的終結與謀殺繪畫

或許是因為和超現實主義成員的關係不如以往融洽，米羅另闢蹊徑，找尋新的合作對象。此後，米羅投入石版畫的創作工作，他與達達主義藝術家查拉（第一位遭布荷東驅逐的藝術家，進而造成達達主義成員與超現實主義成員的決裂）合作，完成四幅石版畫作品。這些版畫是為查拉撰寫的書《旅行者之樹》（L'arbre des voyageurs）所做的插圖。米羅在第一幅版畫《旅行者之樹I》，很注重素描畫法，構圖相當簡潔：一朵雲、一個長方形及幾條彎彎曲曲的線條。

這並不僅是一次單純的合作而已，米羅跟查拉的友誼，幫米羅推開繪畫創作的藩籬，使得米羅未來的藝術創作道路更加寬廣。

不久之後，米羅畫了幾幅虛構人物的肖像畫及女舞者畫像，並在畫中加入一些非繪畫材料的小元素，以《米爾斯夫人肖像》（Retrato de Mistress Mills en 1750）為代表；畫中一位貴婦人正在閱讀情書，她打扮入時，頭戴帽子，頸掛項鍊，手上戴著鐲子。米羅運用大片色塊，來平衡構圖並發揮互補作用。

米羅的代表作《謀殺繪畫》（asesinar la pintura），構想浮現於1927年左右，他企圖挑戰傳統造形及視覺藝術的表達方式，獲得評論的聲援。1928年有幾篇藝評支持米羅的概念，尤其是嘉斯的文章。

要瞭解這種富含隱喻的概念，必須要把時空拉回到當時，超現實主義運動所遭受的危機；布荷東企圖肅清異己，以淨化及同質化超現實主義的藝術風格，意欲與共產黨的政治鬥爭緊密聯合陣線。

由於對理論、原則的看法產生歧見，超現實主義於1929年分裂為二，一派以布荷東為首；另一派的支持者有巴塔耶（Georges Bataille）、馬松及米羅，布荷東因此公布了「第二次超現實主義宣言」（Segundo Manifiesto Surrealista）。杜賓為這幾年做了註解，他認為米羅此時為面臨藝術危機而苦惱，正處於終結「自由的靈魂，全力投入夢境及超現實主義伙伴的詩歌陪伴」階段的關鍵時刻。

米羅拒絕任何政治意圖或教條，不想讓他的藝術創作自由被束縛。據某些藝評家的說法，米羅「謀殺繪畫」的意圖，是為了想要享有更自由無羈的創作熱情與雄心。幾年之後，米羅表明：「唯一確定的就是，我提議摧毀，要摧毀所有跟繪畫相關的一切。我對繪畫感到深惡痛絕，我只對純淨精神感到興趣；畫家會使用的畫具，我也只使用常用的畫筆、畫布及顏料，來回應我的感受。」

米羅自1929年就開始創作拼貼畫（collages）系列，並成為他在1930年代經常使用的技巧。雖然立體主義及達達主義藝術家早就使用過拼貼技法，不過，米羅卻賦予它不一樣的意義。

米羅在1929年創作的《紙拼貼畫》（Papeles-collages），將紙張撕裂再黏貼於白色紙張上。米羅拿來創作剪裁的紙張屬一般的紙張（廢紙、砂紙等），黏貼好後，再加上米羅獨特的輕盈、精緻的文字符號。畫家有意要調和素描的細緻線條及紙張粗糙的紋理，搭配淡色系且不搶眼的色彩。

米羅曾寫信給嘉斯，告訴他：「我想致力於表達的新媒介，諸如浮雕、雕刻等媒介。我想使用截至目前為止尚待開發新的表達詞彙和元素。」弔詭的是，米羅既說要謀殺繪畫，卻又全心投入大尺寸畫布的創作。在畫作《神奇色彩》（La magia del

《紙拼貼畫》
1929年，紙張，呢絨布
線及木柴
107×107公分
私人收藏

米羅一直在尋找繪畫以外的創作媒材，深入不同藝術領域學習，他總是能融會貫通，消化吸收後，再加以創造。他的拼貼畫迥異於立體主義藝術家的拼貼畫，米羅把紙片隨意貼上，更有一種質樸之美。

color）中，米羅在白色背景上畫了三個圓點，一個紅色大圓點，另一個面積稍小的黃圓點，第三個是一個小黑點。如此構圖的結果，是出人意料的均衡與和諧。

米羅創新使用沙子、石膏等元素，比1940年代末期的「非形象主義」（informalism）還要早十餘年。在一幅題名為《油彩畫》（Pintura）的作品中，米羅融合油畫及素描技巧，大面積的構圖幾乎沒有使用什麼顏料。米羅在畫布上方畫了幾個圓點代表宇宙，素描部分則畫了一男一女交纏在一起。此作品來自米羅探討「人類伴侶」主題系列素描本。

1930年開始，米羅創作「建築」（Construcciones）系列，打破了畫作二度空間的思維。不久之後，米羅結合畫作以及隨手取得的物件，創作《油彩畫靜物》（Pinturas-objeto），重新定義造形及視覺藝術的意義。在《男人及女人》（Hombre y mujer）中，米羅用木頭裁切成塊，再連接到畫好的男女之上，以鎖鏈連繫兩人，暗示彼此的關聯。「建築」系列作品，則利用木條創造二度空間的立體感，畫面構成簡潔樸素，讓人想起尚‧阿爾普的作品。此外，「物品」系列（Objeto）則又回到三度空間的表現方式，藉著木頭素材再造小型建築物的立體構圖。

結合舞台藝術的創作

　　1931年底，米羅推出新的畫展，展出「建築」（Construcciones）系列及「油彩畫靜物」（Pinturas-objeto）系列的作品。由於此次展出，俄國芭蕾舞團舞者兼編舞家馬辛（Leonide de Massine）找上米羅，提議兩人在舞台上共同合作，邀請米羅擔任舞劇《兒戲》（Jeux d`enfants」）的舞台設計、服裝設計。米羅為此前往蒙地卡羅（Montecarlo）以專心投入設計工作。米羅不僅單純地畫設計圖，也大量參與討論舞台動作與設計，這種集體創作的方式，對米羅來說是件新鮮事。

　　他的工作成果在當時看來頗不尋常，相當前衛。演出者身穿米羅親手繪製的緊身衣，更加襯托出身形。舞台的布置，則包括球體、錐體、圓柱體等三度空間的要素。

　　這齣舞作於1932年4月在蒙地卡羅首演，非常成功。隨後又巡迴巴黎、倫敦、紐約、墨爾本等地演出。在巴塞隆納演出的地點是利塞歐大劇院（Gran Teatro de Liceo）。

　　1929年發生的全球經濟危機，對藝術界也造成重大影響，接下來幾年，就連一向跟米羅長期合作的「皮耶畫廊」，竟也無法續約。1932年，米羅和美國著名的藝術經紀商──畫家亨利・馬諦斯之子皮耶・馬諦斯（Pierre Matisse）簽訂新約，但馬諦斯並沒有要求米羅留在巴黎創作。很想回到家鄉創作的米羅，於是重返西班

《神奇色彩》
1930年，油彩，畫布
150×255公分
休士頓曼尼爾美術館收藏

雖處於「謀殺繪畫」的階段，米羅仍創作了這幅構圖簡單的巨大畫作，組成的各部分相當均衡，顏色對比強烈，樸素中更顯偉大。

《男人與女人》
1931年，油彩，金屬物，木板
34×18×5.5公分
私人收藏

米羅對二度空間已逐漸失去興趣，開始把物體上膠黏貼，或是釘在木板上，再加上其他材質。米羅運用豐富的想像力，在木板畫上兩個人物，再以鏈條聯結，懸垂其上。

牙，住在父母親的房子，並把住家權充作畫室。後來他就在巴塞隆納、蒙洛伊及妻子的家鄉馬約卡三地輪流，長期定居、作畫。

米羅在巴塞隆納，重新回到老朋友的懷抱，尤其是和嘉斯及普拉特重拾友誼。與普拉特的重逢，對米羅來說非常重要。米羅早自年輕時，就在「聖盧克藝術圈」結識同樣喜愛繪畫的普拉特；由於必須照顧家裡生意，普拉特不得不放棄畫畫的志趣，後來還成為米羅畫作的第一個收藏者，以及巴塞隆納當地的藝術推廣者。

巴塞隆納當時沉浸在「理性論」（rationalism）蔚然成風的浪潮下，在1936年爆發的西班牙內戰之前，「理性論」是加泰隆尼亞前衛藝術的最新標竿。西班牙第二共和時期的文化政策，結合加泰隆尼亞的「理性論」運動，營造出非常適合在巴塞隆納發展的藝術及文化環境。於是在1932年，成立了「新藝術伙伴協會」（ADLAN：Amigos Del Arte Nuevo），創會成員包括：藝術家米羅及達利；詩人 Josep Vicenc

Foix；藝評家嘉斯及若瑟‧馬利亞‧朱諾，以及音樂家 Robert Gerhard。另外，還有跟協會關係友好的「加泰隆尼亞發展當代建築之建築師暨技師協會」（GATCPAC：Grupo de Arquitectos y Técnicos Catalanes por el Progreso de la Arquitectura Comtemporánea）。兩協會透過在刊物《當代藝文活動記錄》（A.C.：Documentos de Actividad Contemporánea）發表文章，支持前衛藝術發展，讓前衛藝術有了新意涵。

　　「新藝術伙伴協會」籌畫的展覽，以年輕新秀為主，米羅卻不計較身分地位，常在作品寄往紐約藝術商之前，先安排於協會展出。這幾年的作品，如《浴者》（Bañista）這樣的畫作，代表著米羅嘗試追求女性形體的抽象化或扭曲化的一種過程。顯而易見地，米羅對於「女性」的意象非常感興趣。米羅經由密集的分析人類形態後，終於成功形塑出女性的意象。

　　那幾年之中，米羅創作了「拼貼繪畫」（Pinturas según un collage）系列，畫家再

《建築》
1930年，金屬及木板
91×70公分
紐約現代美術館收藏

金屬和木板是米羅「建築」系列作品中不可或缺的材質。然而米羅並沒使用傳統雕刻技巧，而是將鐵材、木板聯結一起，再加上隨手可得的物品，透過新媒介，隨興創作。

次以繪畫為創作主軸。這系列作品，米羅強調的是素樸精神，畫面淨化到幾乎看不到任何裝飾的元素。為了完成畫作，米羅先裁剪報紙及雜誌的圖片（機器、飛機、螺旋槳、水管等圖），完成18張拼貼圖之後，再將這些拼貼圖轉而詮釋為油畫。

雖然米羅曾在家鄉有過不愉快的經驗，作品不受青睞，但現今的米羅，已經名揚國際，是個不折不扣的大藝術家。

這幾年，米羅在藝術創作與成長都明顯提升許多。1934年《此與彼》（D'ací i d'allà）雜誌發行特刊，米羅與普拉特以及之後與米羅結為好友的建築師若瑟・尤易斯・塞爾特（Josep Lluís Sert）三人一起創作。1934年起，米羅經常利用展覽的機會四處旅遊，拓展人脈，與巴黎前衛運動的聯繫則愈來愈疏遠。

1934年後，米羅的作品成為之後「人間劇」的見證。作品的主題圍繞在「女性」身上，女性角色逐漸展現出戲劇張力，彷彿預告即將來臨的戰爭慘狀。吶喊的圖像開始出現在作品中，而且愈來愈頻繁，人像形體支離破碎、扭曲變形。米羅把這一系列作品命名為「野性繪畫」（Pinturas salvajes），由15幅粉彩畫組成。畫作中，米羅營造出一種惶惑不安的氛圍，籠罩在人物四周，凸顯了身形臃腫的人物，例如1934年的《女人》（La mujer）作品。

此外，怪物也不斷出現在作品中，似乎預告了接下來將會發生的事件。在《兩個女人》（Dos mujeres）作品中，透過人物表情令人不自覺地就能感受到米羅所形塑出來的令人驚懼的世界。

在《繩子及人物I》（Cuerda y personaje I）中，同樣惶惑不安的人物又再度出現，繩子則更增加了暗示效果。不安似乎隨處可見，米羅在表達情愛時，也摻雜了吶喊及沮喪，在1936年的《面對變形的人物》（Personajes frente a una metamorfosis）作品

《浴者》
1932年，油彩，木板
35.8×45.7公分
紐約現代美術館收藏

米羅在此時期創作的人物，肢體扭曲、變形，都是小尺寸的作品，畫中的主角都是女人。雖然人物形體不大，但是對觀賞者的衝擊力卻力道十足。

《女人》
1934年，粉彩
109×73公分
私人收藏

米羅創作之路又再次起了重大變化，他的創作風格突變，米羅將這時期的作品定名為「野性繪畫」。他在畫中營造出一種苦悶的氛圍，外形簡化的人體，器官卻異常誇大，有如怪物。

裡，一團有生命的形體矗立在標示性徵的人類旁，令人不寒而慄。

　　杜賓寫道：「1935年初起，不管米羅做什麼或嘗試什麼，總是會出現帶著刷子的怪物，布滿整個空間的怪物。」1936年7月西班牙內戰爆發，三年後爆發了第二次世界大戰。這幾年戰亂歲月，在米羅靈魂深處烙下了深刻的印記。

《變形人物》
1936年，蛋彩，纖維板畫
50.2×57.5公分
新奧爾良藝術博物館收藏

西班牙內戰的爆發，很明顯地使米羅的
精神處在恐懼當中，因此，他畫中的元
素開始變形，處處皆可見到死亡的意
象，畫裡的角色對外界無動於衷、失去
生命力、沉浸在還自的孤獨裡。

戰爭

在 1936年的夏天，西班牙爆發內戰。巴塞隆納的叛亂被平定後的起初幾個
月，加泰隆尼亞並未發生重大的軍事衝突。

米羅在當時——如同以往的夏天，待在蒙洛伊完成他名為27幅纖維板畫的系列
作品，充分體現出當時米羅內心的沉痛。在不久之前，野獸派風格已曾出現在他的
畫中，但此刻，狂野的意象直接地表達在作品上。在此新系列作品中，米羅並未試
圖要體現實際的戰爭衝突場景，而是表露出對野蠻行為的本能反抗。在這系列的不

同作品中，可以看到簡單的圖案、線條、符號和變形的有機物體……等元素。

另一方面，如同不久之前的作品，米羅使用非傳統繪畫材料（銅板、硬紙板、隔音板、纖維板……），並且巧妙地運用這些材料的質地與色澤，來強化布局的效果。在此纖維板繪畫系列中，更可以從畫材的天然呈色與表面肌理的運用（正面平滑、背面粗糙）清楚看出這種獨特的作畫方式。此外，米羅也將瀝青、柏油、沙子作為染料和顏料一起使用……，從繪畫類型的發展來看，米羅的創舉，預示了十年後的「行動繪畫」風潮。

西班牙內戰的起初幾個月，米羅繼續籌備他預訂於秋天在巴黎舉辦的畫展，並在11月搬到法國首都，為展品做最後的確認工作。米羅一到巴黎，畫廊人員皮埃爾‧勒布（Pierre Loeb）即建議他離開西班牙以避免戰火波及，爾後於1936年12月中旬，米羅全家在巴黎再次團聚。在法國的首都，他居住在一間沒有足夠作畫空間的套房，時常將一些想法寫在慣用的筆記本中；另一方面，米羅仍繼續在巴塞隆納就已開始的一些大尺寸畫作的工作。

對他來說，這一切都是全新的體驗。巴黎就像是他第二個家，但終究並非真正的家，自己正處於半流亡狀態。巴黎曾是藝術家所憧憬的首都，此刻則開始成為義大利、德國與西班牙人逃離獨裁政權的流亡庇護所。

《畫》
1936年，油彩、酪蛋白顏料
柏油、沙子、纖維板畫
78×108公分
私人收藏

米羅1936年在蒙洛伊所作的27幅纖維板繪畫系列作品，表達他對毀壞國家安定之惡魔的反抗信念。他的畫風再次轉變，新增了暴力的色彩。他不再關注細節，而是讓墨彩恣意揮灑，以更迅速、更直覺的方式作畫。

當時的情勢使米羅倍感茫然，他開始在法國寫一些富有詩意以及和超現實主義與自己的繪畫理念相關的文章。此外，為了維持作畫的習慣，他經常去巴黎的大茅舍藝術學院（Académie de La Grande Chaumière，常玉、趙無極的母校），透過對女性模特兒的觀察，重新鑽研人體畫像。米羅為此作了上百幅的畫作（La Grande Chaumière 系列），在畫作中他宣洩出對女性身軀的負面熱情，混合著情色、挑釁、裸露、野蠻等色彩。他使用穩定、細緻與堅定的線條，藉著眼前的模特兒，將他的不安情緒以扭曲的方式呈現在畫布上。

在1937這一年，他完成了《靜物和舊鞋》（Naturaleza muerta del zapato viejo），一幅畫著一瓶酒、一小塊麵包、一顆插著叉子的蘋果及一雙舊鞋的靜物畫。這是米羅重要的轉捩點之作，代表著一個繪畫時期的結束與新的開始。他曾清楚表明，想將這幅畫與委拉斯奎茲（Velázquez）的一幅靜物畫，放在同等的水平上。事實上，相對於以往他所創作較為平面的傳統畫作，米羅確實成功地利用凸顯物體體積的明暗手法，在鞋子與其他布局元素之間獲得鮮明的對比。

1937 年西班牙共和國展館

即便米羅一生從未對他的政治色彩作出任何表態，內心深處總是掛念著西班牙內戰；他曾為了宣傳共和理念，與他人合製一幅募款海報，以「模版印刷」（pochoir）的方式，刊登在Cahiers d'Art 雜誌上。在這幅海報，我們可以看到一名工人或民兵高舉著拳頭，以一種極具張力的構圖強化《拯救西班牙》（Aidez l'Espagne）的傳奇事蹟。

同樣在1937這一年，米羅收到為1937年巴黎萬國博覽會的西班牙共和國展館作一幅大面積畫作的委託。這個展館是建築師何塞普・路易・塞特（Josep Lluís Sert）（米羅重要的朋友）和路易斯・拉卡薩（Luis Lacasa）的作品，他們創造了一個具理性主義、實用與樸素的建築空間。在這個展館裡，展示著前衛派的藝術作品與其他當時流行於西班牙的產品。

當時西班牙共和國展館展出眾多名家的重要作品，有畢卡索（Picasso）的《格爾尼卡》（el Guernica）、亞歷山大・考爾德（Alexander Calder）的《水銀噴泉》（la Fuente de Mercurio）、胡利歐・岡薩雷斯（Julio González）的《蒙特塞拉特》（Montserrat）……，以及米羅的《收割者》（El segador）。

米羅在繪畫風格、媒介及材料的轉變上，歷經了數年的磨合期，剛好與羅莎・瑪麗亞・瑪莉特（Rosa M.ª Malet）談及米羅作品中紙素材的重要性不謀而合：「對米羅來說，紙通常是布局畫作的媒介，30年來都居於首位的重要性，並成為他經常使用的作畫素材。無疑地，不論是此時或是未來，紙憑藉著可操控、撕裂、弄縐的特性，將成為米羅從最細緻到最粗獷作品的最佳起點。」

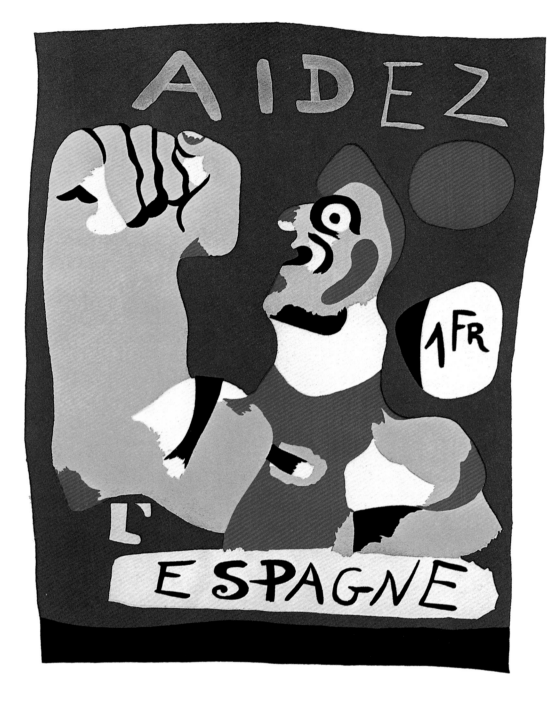

《 拯救西班牙 》
1937年，模版印刷
24.8×19.4公分
私人收藏

有感於西班牙內戰的嚴峻局勢，米羅搬
到巴黎，並在此完成這幅尋求國際給
予西班牙救援的海報（ 由《los Cahiers
d'Art》雜誌刊登 ）。緊握拳頭的工人就
是主角，海報布局的基本色調會讓人聯
想到西班牙共和國的旗幟。

諾曼第的天空

就在西班牙內戰的悲劇還鮮明烙印在米羅心中時，第二次世界大戰的腳步已接踵
而來，巴黎的氛圍變得與往常大為不同。在此暫時安身寄旅的米羅，兩年來不曾離
開過巴黎這座大城市，也不像以往總在鄉下度過漫長夏季。然而，米羅想逃離戰前
瀰漫著不安氣氛的首都，再加上他與建築師保羅・納爾遜（Paul Nelson）的友誼，
1938年的夏天，米羅和家人獲邀到諾曼第避暑。在那裡，米羅結識了亞歷山大・
考爾德和喬治・布拉克（Goerges Braque）等藝術家。除了與保羅・納爾遜往來，米
羅也常與考爾德、布拉克促膝長談。

與大自然的全新接觸，催生了米羅的新系列畫作《平原上的鳥跡》（El vue-
lo de un pájaro sobre la llanura）。若說米羅在蒙洛伊所專注的是陸地（ 結構、顏
色……）、在馬約卡是海，那麼在諾曼第就是天空。他有感於諾曼第的獨特光線和

《平原上的鳥跡》
1938年，油彩，畫布
80×64.5公分
私人收藏

米羅眷戀著鄉村的生活，因此選擇於諾曼第定居。搭乘著火車，他看見烏鴉飛越平原的姿態，啟發他創作這四幅一系列的作品。此畫作的重點著重於空間上的布局，為了不模糊焦點，米羅便省略其他細節。

《星座中的女人與彗星》
1939年，油彩，畫布
81×60公分
私人收藏

米羅將視線轉向蒼穹。星空同時吸引著他和畫作下方女人的目光，她高舉著雙臂，彷彿祈求著上天平息這場戰役。

氣氛，創作成一系列共四幅的畫作。從簡約的布局裡，我們可以看見一隻展翅的小鳥飛翔於下方，使觀畫者產生一種從高處的天空往下俯瞰景色的錯覺。

1939年，米羅在瓦倫吉威爾租到一間房子，更加深他對描繪諾曼第天空的興致。在1939年的8月到12月之間，他完成了一系列使用粗麻布或麻布的畫作。在《星座中的女人與彗星》（Mujeres y cometa entre las constelaciones）畫中，布局的元素相當簡約切要，而一名高舉著手臂的女人出現在佈滿星星、太陽、月亮的天空下方。

米羅曾說：「我有個想逃避的強烈慾望，因此我刻意地孤立自己。於是夜晚、音樂和星星，對於我畫作的影響，與日俱增。」若描述米羅的畫作，於西班牙內戰前，他主要透過女性圖像以及刻畫心碎的吶喊，來表現人類的悲劇；而現在（在二次大戰前）即是用一連串內省與幽禁封閉自己的方式，來完成這一系列《星座》作品。

1940年，米羅開始創作這一系列共23張的《星座》作品。（但直到1959年再版

時才出現「星座」一詞。）在此系列中，米羅運用混合手法，以溶劑洗刷畫布，製造出新的布紋與透明度。對米羅而言，除了色彩調配更加精細外，畫風絲毫不變。畢竟他著重色調多過於形式，使得早期畫作中所呈現的悲傷氛圍蕩然無存。米羅在《星座》系列中增加兩種圖像：星辰與透過線條勾勒出若隱若現的人形。他似乎渴望於天地間創造對話，因而將作品融合了天地人的概念，進而構成一幅幅精采畫作。

重返西班牙

1940年春天，德軍進入諾曼第瓦倫吉威爾一帶，米羅一家不惜任何代價返回巴塞隆納。當時西班牙內戰早已結束，進入佛朗哥專制時期。

米羅並非政治狂熱者，但因曾為萬國博覽會西班牙共和館作畫，又與被逐出西班牙的建築師何塞普・路易・塞特交好，因而當米羅一回到赫羅納邊境時，摯友胡安・普拉特（Joan Prats）便建議他們，不要回巴塞隆納，以免遭到拘捕或清算。

於是，米羅一家暫時寄居在妹妹多羅斯位於加泰隆尼亞一座小村莊的莊園裡。直到夏季，他們才遷至米羅妻子的故鄉——馬約卡。在那裡，沒人知道米羅是位藝術家，也沒人好奇他的身世，正如米羅所說：「在那裡，我就只是碧拉（Pilar）的丈夫。」

在馬約卡的日子，米羅持續創作《星座》系列作品。此時，他對於光影和視平線的琢磨，已和諾曼地瓦倫吉威爾時期有所差異。（1945年，紐約首度引進戰後的藝術作品，包含米羅的《星座》系列畫作。此舉為造就《星座》系列成為米羅知名代表作的主因。）

那段期間，米羅隱居於帕爾馬的郊區，過著與世隔離的生活。他經常漫步於海邊，聆聽哥德式教堂的管風琴樂音，欣賞著教堂彩色玻璃的光影變化。

發現陶瓷

1941年夏天，米羅回到蒙洛伊重修工作室。同年秋季，紐約現代美術館舉辦第一場米羅回顧展。這項展覽在西班牙的平面媒體並未獲得回響，因此更堅定米羅離開馬約卡隱居生活的想法，並於1942年重新定居在巴塞隆納。

那些年，米羅不斷反思藝術的意義與目的。在某種程度上，他的藝術風格透露著他對生命深沉的不滿，也暗示於戰後發展出的存在主義之美學風格。在道德反思和混沌的美學中，米羅開始對大地的原始素材——製陶的土，產生濃厚興趣。同時，其他的藝術技巧及手法也吸引著米羅，例如：鑄銅、雕刻品與藝術品本身的大小，諸多創新嘗試，日後都被轉換成極具米羅風格的作品。

1942年，米羅遇到舊識若瑟・尤連斯・阿提加斯（Josep Llorens i Artigas），此次相遇，讓他萌生全心投入陶瓷創作的念頭。起初，尤連斯・阿提加斯（曾有過與其他藝術家合作的經驗）對此構想仍持保留態度，但他十分瞭解米羅一旦下定了決

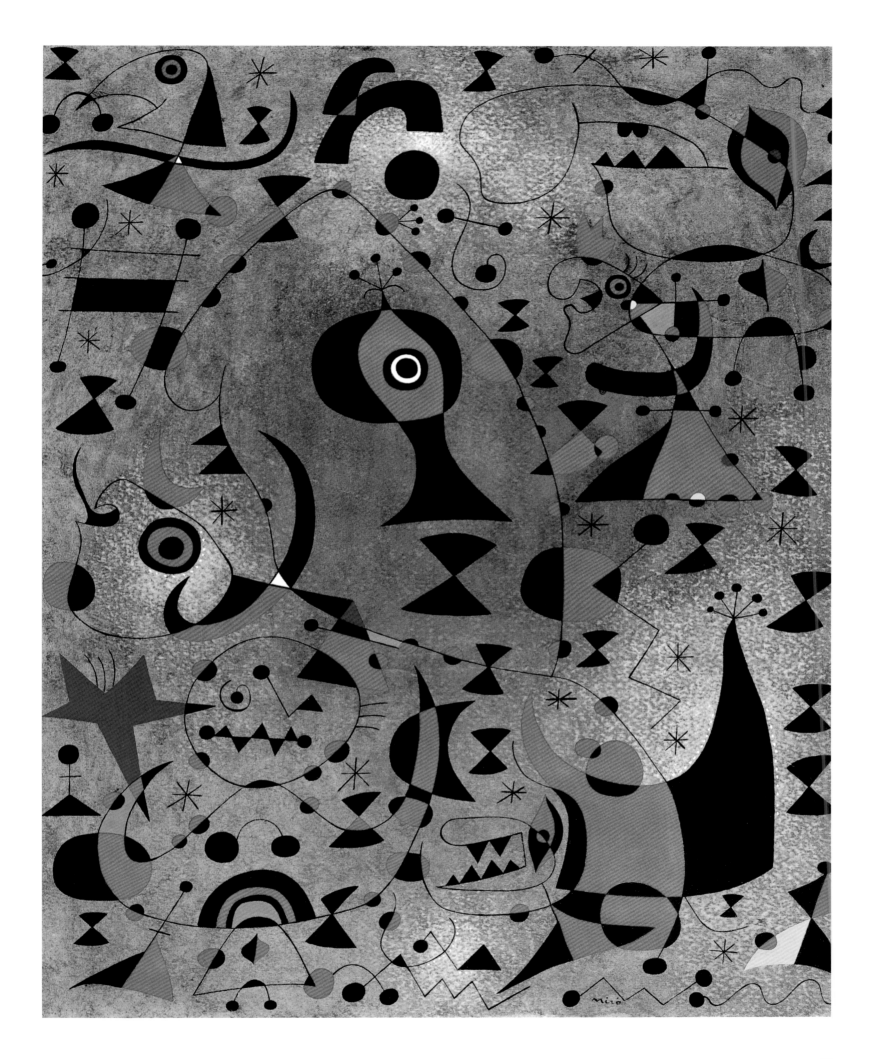

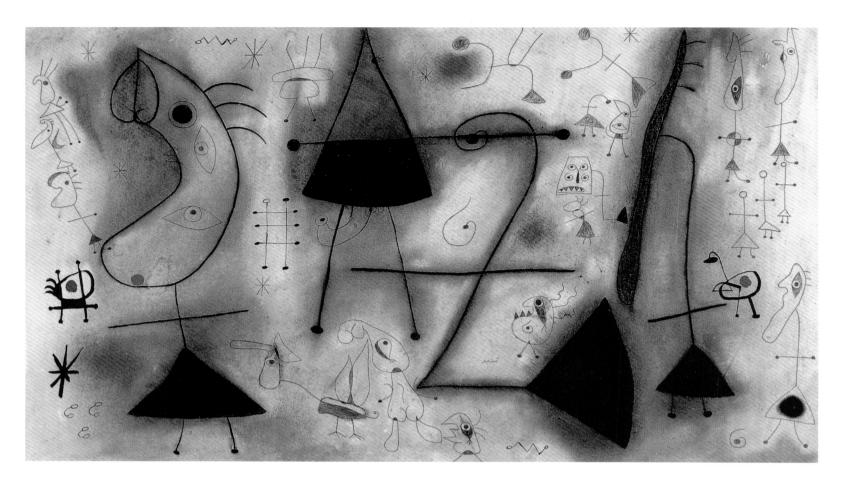

《夜晚的湖》
1942年，蠟筆、粉蠟筆和
中國墨水，畫布
59.7×103公分
私人收藏

重返西班牙開啟米羅思考繪畫詞彙與
符號創作，直到後來創造了屬於自己
的輪廓線條。不斷嘗試線條與空間的
運用，並在同一個作品使用不同的技
巧和結構。

《夜間的女人》
1944年，油彩，畫布
35×27公分
私人收藏

米羅再度用畫布創作，雖然這段時期的
他，比較喜歡在小畫框上創作極簡約的
作品。他描繪簡約的輪廓，星星布滿整
張畫。然而這些並不是規律的幾何圖
形，而是一種形體的極度簡化。

心，便會是長久的合作。

米羅與尤連斯・阿提加斯的藝術理念不同，這位陶瓷家後來也指出：「我們無法創作出和諧的藝術作品，因為我們的理念無法謀合，達於一致。」直到幾年後，在1953年他們一起創造出融合性的陶瓷藝術品時，米羅與阿提加斯在陶瓷上的合作才真正開始。另一方面，米羅開始專注於作品的尺寸，並且開始踏入銅雕的創作。

藝術語言的巔峰

自從回到西班牙後，米羅的生活雖然並不順遂，但是他的藝術經紀人及畫廊老闆皮耶・馬諦斯年復一年地收集、整理他的藝術作品，並於紐約畫廊展覽，米羅的作品因此打開了國際知名度。直到第二次世界大戰初期，米羅已相繼在巴黎與其他歐洲城市，平均一年舉辦二到三次的個展。此後，米羅每年都在紐約舉辦展覽（除了1943那一年，是在芝加哥舉辦）。1941年，紐約現代美術館推出一項重要的米羅回顧展。

在巴塞隆納時，米羅受到西班牙政治情勢及第二次世界大戰局勢的影響，曾經歷一段內省的時期，尤其1942至1943年間，他幾乎不在畫布上創作，而是在紙上完成許多畫作。這是他人生中的關鍵時期，省思自我的藝術作品並實驗許多其他創作形式、線條、符號……。最後，米羅確立了後來的繪畫基調。這些創作方式在《夜晚的湖》終於發展成熟，並決定了米羅後期畫作裡經常出現的題材：女人、星星、小鳥與想像的生物……。

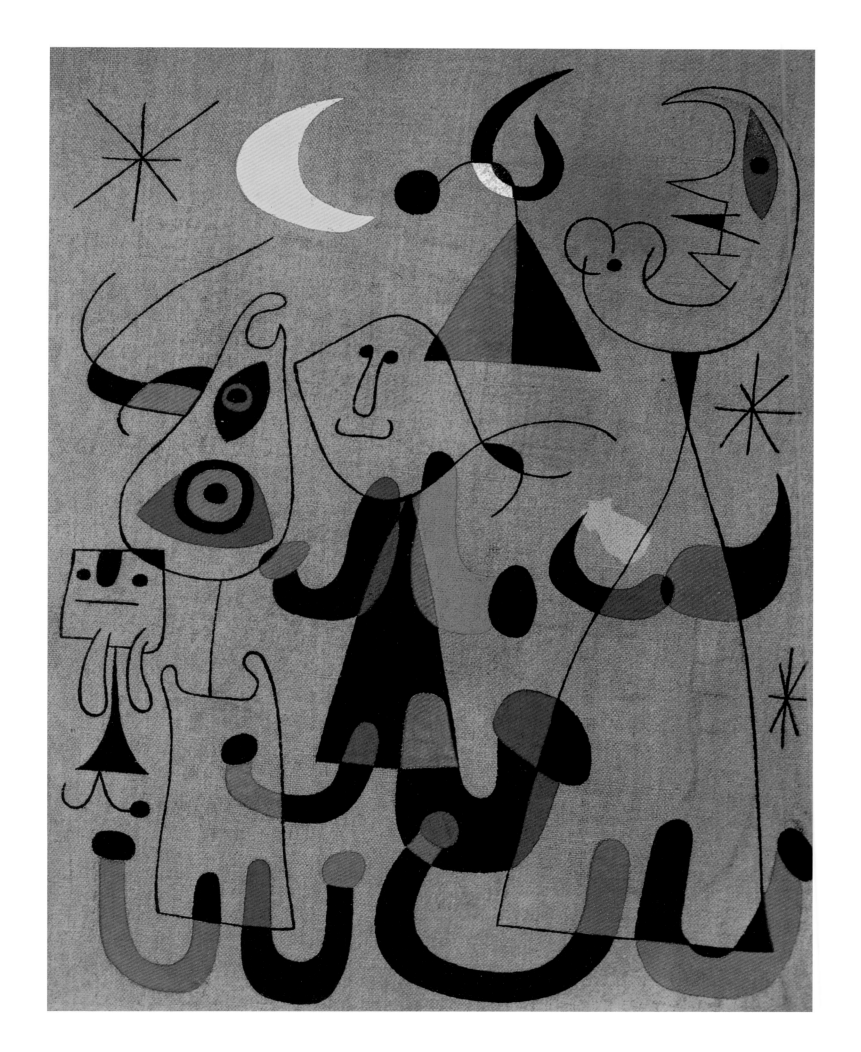

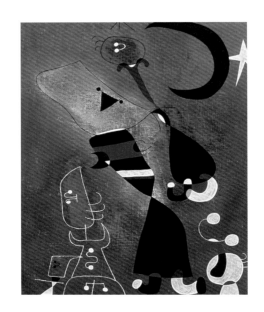

《月光下的女人和鳥》
1949年，油彩，畫布
81×66公分
倫敦泰德美術館收藏

泰德美術館問米羅《月光下的女人和鳥》這幅畫的名稱是否正確，米羅回答說：「由於這系列的畫作完成得很慢，所以我一開始先下個較廣泛的標題《畫》。不過後來，為了能夠把這幅畫描述的更精確，並且讓它其有更客觀和具體的意義，便將它命名為《月光下的女人和鳥》。」

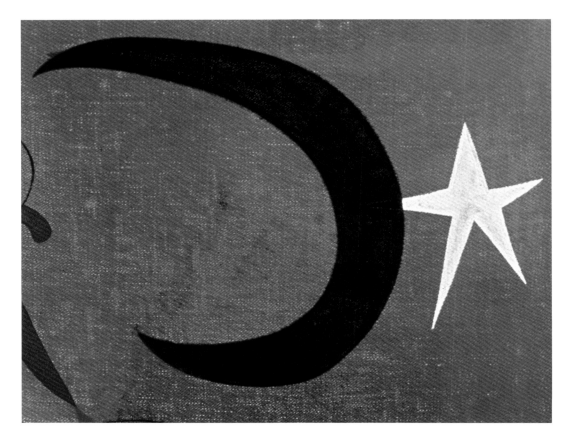

《月光下的女人和鳥》
局部

從這幅畫中我們可以觀察到米羅這時期所使用的大部分元素，及其繪畫技巧的運用。使用明亮及原始的顏色，其中黑與白扮演重要角色，賦予作品強烈鮮明的對比。

《月光下的女人和鳥》
局部

月亮和星星的圖案，經常出現在米羅的
畫作裡。月亮常以新月的形式呈現，而
星星的形體，在結構上通常是具有五或
六個點的符號所構成。

《月光下的女人和鳥》
局部

米羅畫風特色在於圖形本身與其結構所
形成的對比。使用簡潔的線條描繪出具
生命力的人物，並在背景使用特定的色
彩將其凸顯出來，畫家在此使用白色來
凸顯主題人物。

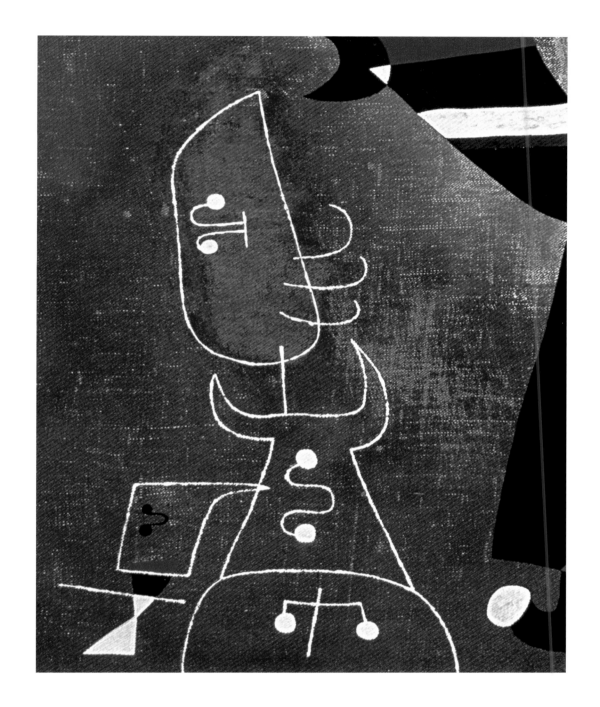

　　1944年米羅再度使用畫布創作。這次，他運用斑漬、灑筆墨、刷畫布等方式來
作畫。《月光下的女人與鳥》這幅畫展現出米羅在繪畫及視覺語言臻於成熟，在他
日後的所有藝術創作，都以這段時期的繪畫實驗風格為基礎。自1944到1945年的
米羅畫作，可以清楚看出這樣的繪畫風格，從此成為米羅的主要特色。

　　米羅的繪畫語彙，主要是以藍色、紅色、黃色等單純的顏色為特徵，並廣泛運用
混色與線條或黑色輪廓相互交錯的方式，同時使用簡約的構圖，以呈現出十足的生
命力。在描繪女性軀體時，經常著重在眼睛或是性特徵，並時而與星體的符號交雜
呈現，例如1945年的作品《夜間的女人》。

　　米羅的畫布創作，在1945年有重大的成果，往後的兩、三年間，米羅奠定了繪
畫符號系統、視覺邏輯和美學的變形。1946年的作品《希望》，結束了戰爭衝突及
個人孤立的時期，並開創他的藝術巔峰，也獲得國際上的重視。

在紐約與巴黎的成功

由於戰爭的緣故，米羅孤獨的藝術時期一直持續到1946年。1941年，紐約現代美術館的館長詹姆士‧強森‧史威尼，贊助米羅舉辦大型回顧展，使米羅的藝術作品，在美國更加受到眾人的期待及矚目。美國，是真正讓米羅揚名國際的國家；在法國，米羅被視為前衛和超現實主義畫家；在西班牙的巴塞隆納，米羅只受到少數朋友的賞識；而在馬德里，米羅被忽視，大多數人都不認識他，這對他與自己的家鄉來說，真是一件不幸的事。

因此在最後幾年，米羅透過在紐約皮耶‧馬諦斯畫廊所舉行的各式各樣展覽，躍為知名藝術家，且大獲成功。特別是從他在1945年舉辦的《星座》系列展覽開始，這是戰後美國舉辦的第一個歐洲藝術作品展。

關於米羅在美國的影響力，特別是對新一代藝術家的影響，至今仍缺乏足夠的學術評論及分析，而詹姆士‧強森‧史威尼所撰寫的1941年回顧展的文章，在當時確實造成很大的迴響。米羅的符號語彙影響了眾多畫家如：傑克遜‧波洛克（Jackson Pollock）、馬爾克‧羅斯科（Mark Rothko）、威廉‧德‧庫寧（Willem De Kooning）與羅伯特‧馬瑟韋爾（Robert Motherwell）。尤其是羅伯特‧馬瑟韋爾，他曾公開承認，受到這位加泰隆尼亞藝術家的影響。不久之後，克萊門特‧格林伯格完成了第一本米羅的專書，並在美國發行。

第一次到紐約

米羅在1947年第一次來到紐約旅行，他受託在辛辛那提的希爾頓飯店展覽壁畫。展出的壁畫是他的第二件壁畫作品。這幅壁畫有3公尺高、10公尺長，展示在露天的圓形大廳。以藍色為基底，延伸出天空藍的色彩，在典型的彩色星群裡，畫上動物與其他生物。

1940年米羅回到西班牙，在過著一段孤獨與半隱姓埋名的生活後，終於在紐約得到了激勵。米羅原本計畫只作短暫的停留，但最後卻待了九個月之久。正如雅克‧杜賓所說，米羅在美國的期間，奠定了米羅作品的重要性與創新。紐約的高聳建築、寬廣大道，有別於戰後歐洲的生活節奏、熱情、宏偉的博物館等等，都讓米羅留下深刻印象。此外，米羅也在紐約遇見不少和他一樣逃離戰爭的老朋友：亞歷山大‧卡爾德、伊夫‧唐居伊、馬歇爾‧杜象、建築師何塞普‧路易以及其他人。

米羅帶著一些想法來到紐約，其中之一就是到知名的17號工作坊（Atelier 17）與史丹利‧海特（Stanley Hayter）一起創作版畫。他想要更精進凹版印刷的技術，使得他的畫作在色彩上能有更突出的表現。

米羅又再度為藝術家或藏書家的書籍繪製插畫。

在這些藏書家的收藏之中，其中一本為詩人艾呂雅（Paul Éluard）的重要代表作《試驗》（A tout épreuve），米羅為這本書繪製80幅版畫。為了作品的整體設計，如尺寸、格式、畫法、紙張等，這項計畫可說是真正集結詩人、藝術家、編輯的團隊合作，從1947年開始直到1958年才完成，是一項浩大的長期工程。1954年，米羅獲得威尼斯雙年展版畫作品大獎，以表揚他這項藝術成就。

巴塞隆納的生活

結束1947年紐約之行後，米羅在巴塞隆納住了幾年，然而在這段期間，他也為了展覽時常前往巴黎和其他城市。在1947年末至1948年初，米羅完成15幅帶有冗長而具詩意標題的畫作，在這些作品中，一幅名為《鑽石向黎明微笑》，他利用連續而奇異的黑線，將元素交織並置在一起。四個不同大小、顏色的星體或太陽，共同維持了構圖的平衡。

1948年春天，米羅到了巴黎並受到藝術圈熱情的歡迎，特別是在他的第一場於巴黎瑪格畫廊（Galería Maeght）的展覽。

1949到1950年間，米羅的成果豐碩，完成50件以上的作品，包括畫作、雕刻、新聞畫報、典藏書等等。藝術史家將這段時期的畫作分為兩大部分：一部分為精心創作的作品；另一部分為信手拈來的即興創作。

事實上，第一部分的創作，是經過畫家審慎的構思與琢磨後的作品，在背景的作畫上極具巧思。那些顏色因經過刷洗和摩擦的處理，看起來就像是從畫布裡迸發出來，如同1950年的作品：《畫》。

然而，自發性表現的系列畫作，則是在反映當時情境下的靈感啟發，以一些看似撩亂卻又精確的線條，即興創作一幅畫。於《在遊樂園的金髮小女孩》（La pequeña rubia en el parque de atracciones）一作，我們可以看到在單調的背景上畫有巨大的黑色線條。

在兩種系列的作品上，米羅都再次使用非一般繪畫的元素與手法，例如：纖維板、軟木塞、紙板、用鐵絲穿線、石膏、繩子等，因而迅速拉近與歐洲其他非形象繪畫的青年藝術家之間的距離。

儘管西班牙在文化上趨向保守與封閉，米羅還是與少數在巴塞隆納的當代藝術愛好者有所接觸，特別是與「鑽49」俱樂部（el Club Corbate 49）：一個由ADLAN組織的團員（塞巴斯提亞‧嘉斯（Sebastià Gasch）、霍金‧哥米斯（Joaquim Gomis）、胡安‧普拉特（Joan Prats）等人）與藝術雜誌《鑽》編輯群組成，並以拉斐爾‧桑多士‧托羅埃亞（Rafael Santos Torroella）為首所創立的團體。米羅也與托羅埃亞有著深厚的友誼。

據托羅埃亞表示，那段日子可稱為「艱困年代」（西班牙戰後時期）以及米羅與

《畫》
1950年，用油畫顏料、繩子及酪蛋白粉在畫布上作畫，
99×76公分
愛因荷芬凡艾伯當代美術館收藏

米羅運用以碎屑及塗抹的方式，作為基底的配製塗料，並細心處理背景，賦予一種色彩來自畫布深處的錯覺，同時展現出畫布的肌理結構。在這幅畫中，背景比內容更有可看性。

《在遊樂園的金髮小女孩》
1950年，油畫
65×96公分
柏林國家美術館收藏

或許是為了紓解先前為了《畫》一作在作畫上的壓力，米羅繪製了一系列非常具有自發性且簡單的畫作。他使用單一色調的背景與簡單的筆畫來描繪角色，他的筆觸所帶來的美感為其重點處。

巴塞隆納間的「艱困的愛」。米羅喜歡在晚上出門，在巴塞隆納的中國城散步，看看街上的風光並與朋友聊聊天。托羅埃亞時任拉耶塔那斯畫廊（Galería Layetanas）的藝術總監，基於彼此的友誼，他建議米羅在巴塞隆納舉辦畫展，因為米羅已經長達30年，未曾在出生地舉辦個展。米羅起先對這項提議心生猶疑，因為1918年的首次個展，帶給他很不好的印象與回憶，也讓他對巴塞隆納有所顧慮。

但托羅埃亞想向米羅證明，他的作品在自己的家鄉一定會受到歡迎。最後，托羅埃亞主動向擁有米羅作品的朋友或收藏家，搜集作品以籌畫展覽。畫展從1949年4月23日到5月6日在拉耶塔那斯畫廊舉行，展出約60件米羅作品，包含1920年代之前的早期舊作。藝術評論家璜·艾杜亞多·克里羅特（Juan Eduardo Crilot）為這項畫展發表了一篇文章，圖錄上也有其他作家與詩人的評論，大多是在向米羅致敬。

這項展覽猶如為藝術家的未來，開啟一扇帶來清新空氣的窗。創立未久的Dau al Set團體（由莫德斯·克依沙特（Modest Cuixart）、胡安·彭內斯（Joan Pones）、安東尼·達比埃斯（Antoni Tàpies）等人組成）因此受到啟迪。僅管如此，米羅從未和巴塞隆納的新世代藝術家有任何來往。或許，這又是另一個米羅與他的家鄉城市之間「艱困的愛」。

托羅埃亞在數十年後回顧，認為這是一場徹底失敗的畫展：展覽後只出現一則評論，而且並非正面的評論；然而，米羅的藝術經紀人皮耶‧馬諦斯（Pierre Matisse）專程從紐約飛到巴塞隆納，買下所有他能買到的米羅作品，因而奠定皮耶‧馬諦斯在國際上的米羅作品收藏地位，加泰隆尼亞卻也就此失去留下米羅早年傑作的機會。此時的西班牙處於戰後時期，景況悲慘且所有物資採取定量配給制；與此同時，美國正開始邁向世界第一經濟強權的道路。

1951年，米羅接到知名建築師華特‧葛羅培斯（Walter Gropius）的委託，為劍橋的哈佛大學哈克納斯中心（Harkness Graduate Center）的餐廳，製作一幅長1.9公尺、寬5.9公尺的巨型壁畫作品。米羅這件壁畫作品寄到美國之前，曾先在巴黎的瑪格畫廊，與畢卡索（Picasso）、布拉克（Braque）與勒澤（Léger）等知名藝術家的大型作品一同展出。在米羅的畫作中，出現四個具有特色的角色，雖然他在這幅壁畫中並未放入創新的元素，卻再次於布局中證實了他在大空間的色彩、活力與歡樂感的掌握能力。

從50年代初期起，米羅想把作品推廣出去的想法愈發強烈，並致力於創作圖版印刷（平版及凹版）及巨型藝術作品，為的是能讓更多大眾看見，進而扭轉大眾對

《燃燒翅膀的微笑》
1953年，油彩，畫布
33×46公分
私人收藏

50年代對米羅來說，是個向外擴張的年代，他渴望被大眾所理解並希望接近人群。他用更淺顯簡單卻不失任何丰采的方式作畫，試圖扭轉一般民眾對現代藝術的漠不關心。

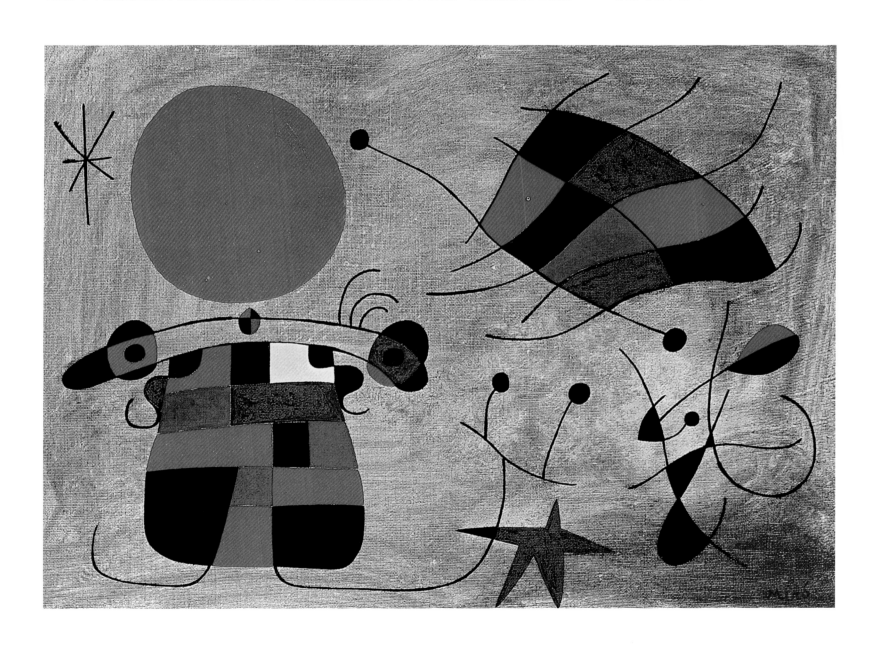

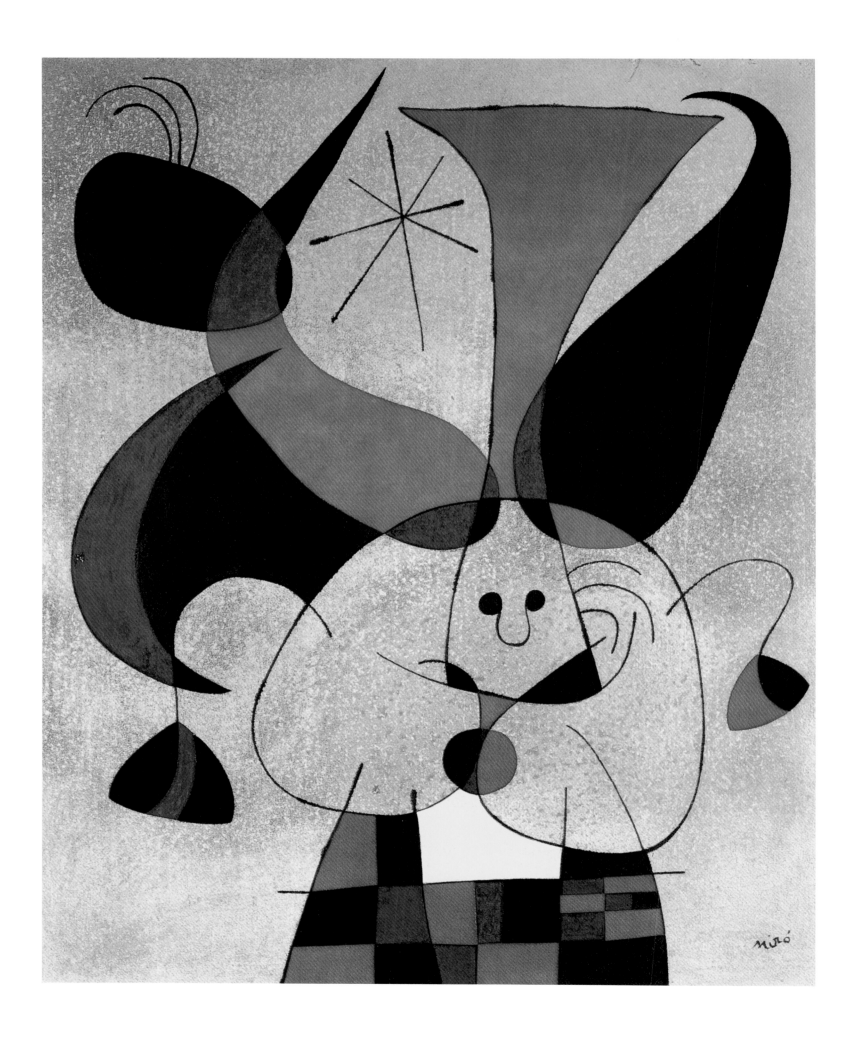

58

《飛鳥墜往與群星相映的湖畔》
1953年，油彩，畫布
55×46公分
私人收藏

遵循進行中的新路線，在這幅畫中可見
穩固的構圖、五顏六色的棋盤格、白色
的陰影以及平面圖像。米羅捨棄精雕細
琢的文字符號，憑藉他的洞察力，採用
更為直接的繪畫語言。

於現代藝術的漠視。

在1952至1953年間，米羅所畫的作品約60幅，皆曾在1953年於巴黎瑪格畫廊
及紐約皮耶·馬諦斯畫廊（Galería Pierre Matisse）展出。值得一提的是在這批畫作
中，《燃燒翅膀的微笑》（La sonrisa de alas flameantes）以灰色為背景，畫布質地仍
依稀可見，畫中出現兩個物體，並帶有傳統棋盤式的生動平面色彩，伴隨著一顆巨
大的紅色太陽和一些星星。

在《飛鳥墜往與群星相映的湖畔》（El pájaro cae hacia el lago donde las estrellas se re-
flejan）這幅作品中，可看到一隻鳥與其他生物或米羅式的元素，交織錯落於星羅棋
布的背景中，以及繪上米羅視為神聖的原始棋盤式色彩的星體。這些中型作品，相
較於先前的創作並無新意，但畫家以慣用的符號與背景相結合的技法，生動地延續
了他的創作工作。

1953年米羅收到紐約古根漢美術館的訂單，著手進行《畫》（Pintura）的創作。
由於出自推廣自己作品的渴望，米羅對於大幅畫作仍保有高度的興趣。在這項委託
案件，他選擇了一種更為直接、果決的表現方式。

在沒有經過前置處理的畫布上，米羅以類似書法的筆勢與直接的形式構圖成畫。
他以明亮、帶有陰影的色譜作為背景，畫作中有各式各樣的生物與元素，表面的顏
色、線條與統一的形式為依據，相映成趣。對於大型的畫作，米羅則是經常使用較
為明淨的風格。

米羅保持著個人風格與晚期創作的模式，在1954年完成20餘幅作品。這一年也
是米羅密集作畫的最後一年。因此，在《夜晚隨著蛇行的破曉隱身而去》（La no-
che se retira al ritmo del alba agujereada por el deslizamiento de una serpiente）這幅畫中，
畫家選擇了一種帶有白色細微底料的硬質纖維版作為畫板材質。在1954年的《畫》
中，畫家使用了他獨特的藍色作為背景，為畫中原色的線條和構圖增添了亮彩（當
我們提及米羅的原色，同時也包含綠色和紫色）。在1955年，畫家更是創作了12
幅小型作品，如同在《鳥之頌歌直傳月露》（El canto del pájaro al rocío de la luna）中
得以窺見，此時期的畫作雖沒有嶄新的貢獻，但畫家也實踐展現盡善盡美的風格。

在接下來的歲月裡，米羅並無實務上的繪畫表現，竭盡全力將他的創作精力，轉
而投注於陶瓷藝術以及版畫創作。

陶瓷、雕塑、物件

米羅曾於1940年代，在陶藝家好友若瑟·尤連斯·阿提加斯（Josep Llorens i Arti-
gas）的協助下，首度投入研究陶藝創作；但直到1953年，他們的合作才略具雛形，
且到了1956年，才得以有大量的作品產生。

在這段時期，兩位創作者培養了成熟的工作默契，同時也更加確立了他們的風格
以及米羅—阿提加斯式的創作模式。於是，米羅的陶瓷作品可說是與尤連斯·阿
提加斯合作下的產物，而後者的兒子，胡安·賈赫帝·阿提加斯（Joan Gardy Arti-
gas），日後更與米羅建立了緊密的合作關係。

1953年以後，米羅與阿提加斯開始共同進行藝術創作，他們創造了許多有別於

《夜晚隨著蛇行的破曉隱身而去》
1954年，油畫，硬質纖維版
108 × 54公分
私人收藏

米羅繪製了他稱之為「長條兒」（tiras）
系列的作品，亦即各式長形、水平與垂
直規格的畫作，在此其中他表現出許多
各異其趣的符號與外部線條。此幅他垂
直地繪製於堅硬的硬質纖維版上（米羅
再度使用的材質），單色的背景上呈現
出常見的多彩棋盤格。

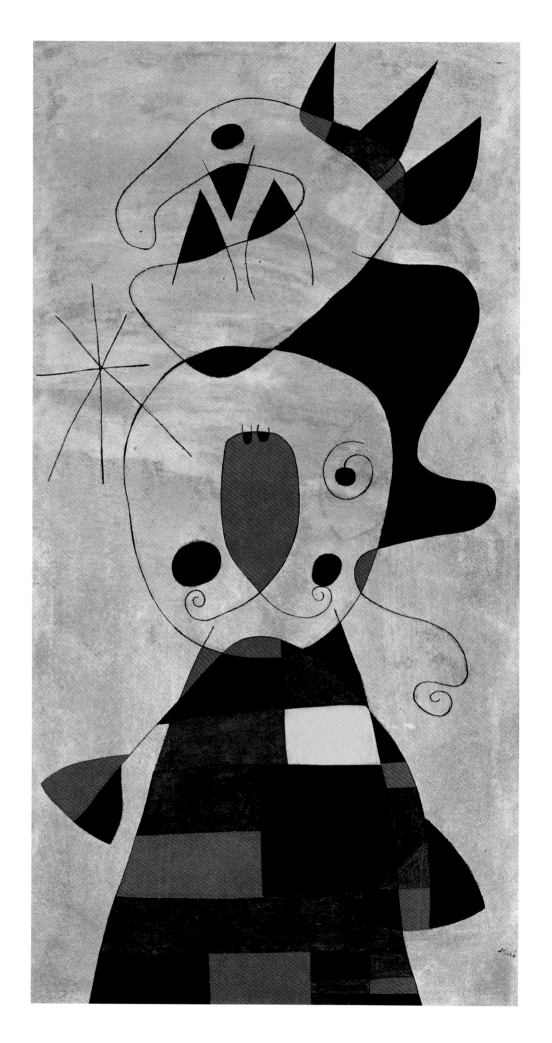

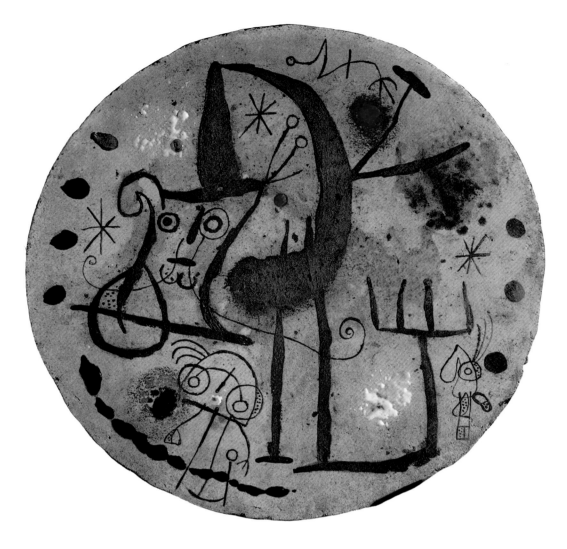

傳統裝飾花瓶的新形式。他們策畫跳脫一般陶藝程序，深入研究專屬雕塑的領域。

促成這項合作的另一個關鍵因素，在於他們離開阿提加斯在巴塞隆納城內的舊工作室，而將新工作室設在巴塞隆納省的小鎮加利法（Gallifa），一處景致優美的田園農莊。米羅非常熱愛鄉村與大自然，他在加利法，重拾煥然一新的靈感泉源。

米羅大部分的陶瓷雕塑，皆始於暫住在蒙洛伊農莊的夏日時光。他利用許多組裝物件，通常都是隨手可得的物品（樹皮、農莊廢棄的容器、石頭、葫蘆……），進而完成大量的小型雕塑。這些雕塑作品被委託給賈赫帝·阿提加斯，由他以精細的技術，將這些物件加以轉化、鑄模成黏土（兩位為首的藝術家不願做這樣的工作）。於是，尤連斯·阿提加斯之子開始負責為米羅搜集到的物品進行陶土形體的製作。

所有這些作品在後來都被稱為「Terres de gran feu」，一般來說，都是自由形體的作品，具有豐富的想像力、歡樂與幻想的元素。

值得一提的是，在大尺寸系列當中，由9塊陶塊組成、高3公尺的《門廊》，外形與紀念性門廊類似，陶塊也由近似奇怪碑文的符號裝飾點綴。而另一件作品為《大棕櫚樹》，以陶料來表現長長棕櫚樹幹粗糙的表面。

米羅的雕刻靈感，來自現實及生活周遭的事物，再經由想像力加以轉換。他大量創造屬於自己的獨特繪畫宇宙。杜賓將米羅在歐戰時期於馬約卡島及蒙洛伊那段與世隔絕的歲月，視為他雕刻生涯的起點。當時米羅完全與其他藝術家、畫廊及藝術

展覽等毫無接觸。經過一段長時間的省思及沉澱後，最後從他的土地上發現大自然及人造產物的無窮無盡，使他在那裡得以投射出自己的想像世界。

在 50 年代期間，米羅早已具有成熟的視覺語彙來進行多面向的創作。另一方面，他十分渴求能在公共空間展出大型雕刻作品，不僅讓參觀展覽的人欣賞，同時也讓一般民眾能夠看見他的藝術作品。他的雕刻創作始於 1956 年，在馬約卡島帕爾馬市的新工作室裡。他一直希望擁有一間個人大型工作室，最後終於得償所願。1956 年，米羅離開巴塞隆納，從此定居於帕爾馬，建築師好友何塞普‧路易‧塞特，為米羅在那裡建造了一間寬敞而明亮的工作室，也讓米羅的藝術工作得以盡情揮灑，展開一個全新的階段。

《畫》
1954 年，油彩，畫布
46×38 公分
巴塞隆納米羅基金會美術館收藏

運用了綠色、黃色、紅色、黑色等色調，此階段米羅的畫作持續在他藝術工作上不斷精進，但幾乎不再有創新。此時，他致力於陶藝創作，幾乎占據所有的創作時間。

回歸馬約卡島

在 50 年代期間，米羅開始對回歸馬約卡島越來越感興趣，由於他的外祖父母、母親及妻子都是島上的人，所以他十分熟悉當地的地理環境。另一方面，米羅多年來一直希望能有間大型工作室，可以讓他創作大型畫作，並存放他為數可觀的作品，以便能從容不迫地進行創作工作。

拜妻子碧拉的親友所賜，米羅夫婦在帕爾馬的郊外買了一塊地，並在那裡蓋了一棟別墅，從此成為他的最後居所。由於空間很大，米羅委託建築師好友塞特為他在住處的地下室，設計一間具有現代化建築線條，並與地中海自然環境完美融為一體的寬敞畫室。

起初，米羅無法適應那麼寬敞而顯得空蕩蕩的畫室，直到 1959 年才開始使用；為使這間畫室能充分發揮功用，米羅曾花了一番時間整頓，多次往返於巴塞隆納與馬約卡島。為了搬家，米羅翻箱倒櫃將近乎快要被遺忘的東西全挪出來，早年的畫作、筆記等事物重現，喚起前塵往事，使得米羅沉浸於自省的世界，並對自己的作品自我批判與修改。對他而言，讓自己早期的畫作再度甦醒，是件始料未及的事，然而他也開始大清倉，焚燒及毀壞自己一大部分的作品。

在馬約卡島時，他時常漫步於田野間並收集素材，之後再加工應用到他的雕刻作品裡。米羅很有可能是為了尋找一分寧靜，而來到島上。儘管成為在國際間占有一席之地的藝術家，卻從未於加泰隆尼亞創立流派，後繼之人更是屈指可數，在馬約卡島則仍無人知曉。佩雷‧埃‧塞拉曾談及米羅的一則軼事，說他為了遠離世俗，

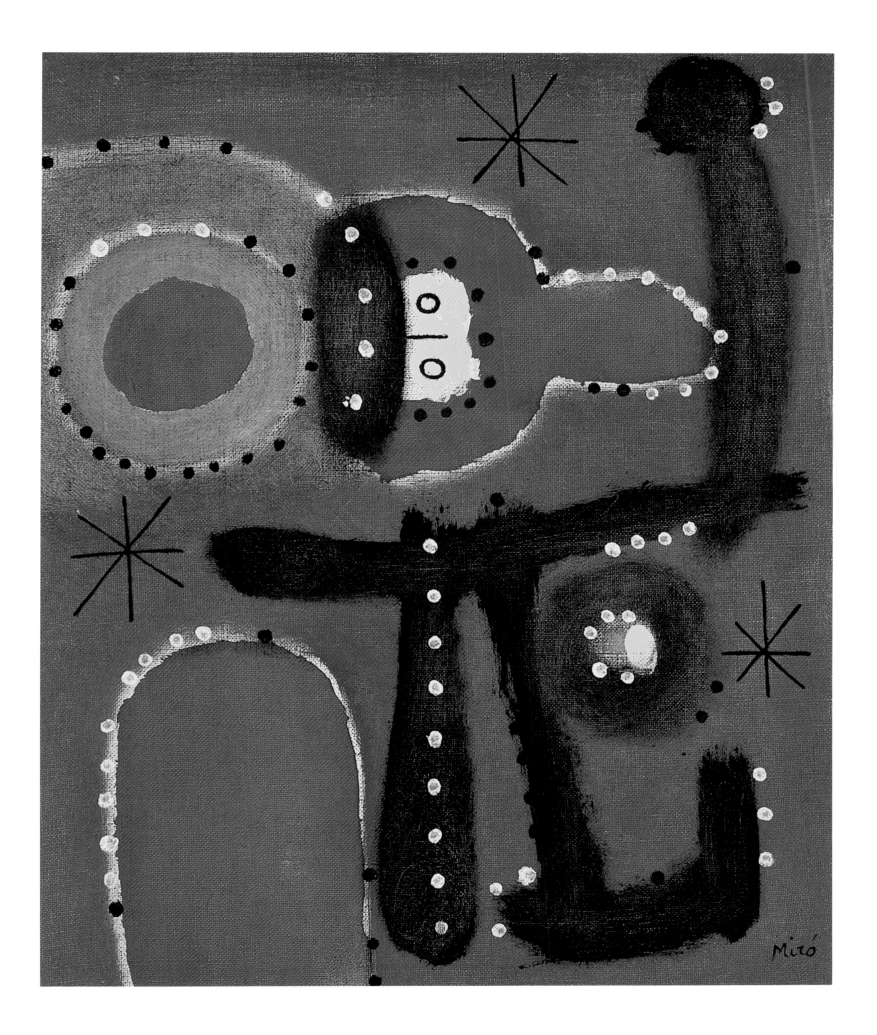

《 鳥南瓜 》
1956年，陶器
50×35公分
私人收藏

在摸索新創作方法的過程中，米羅及阿
提加斯兩人聯手，創造出令人印象深刻
的陶瓷作品。在此，我們看到一個即將
成長茁壯的鳥兒胚胎，而繪畫的圖案及
符號，也同樣運用在這類的作品中。

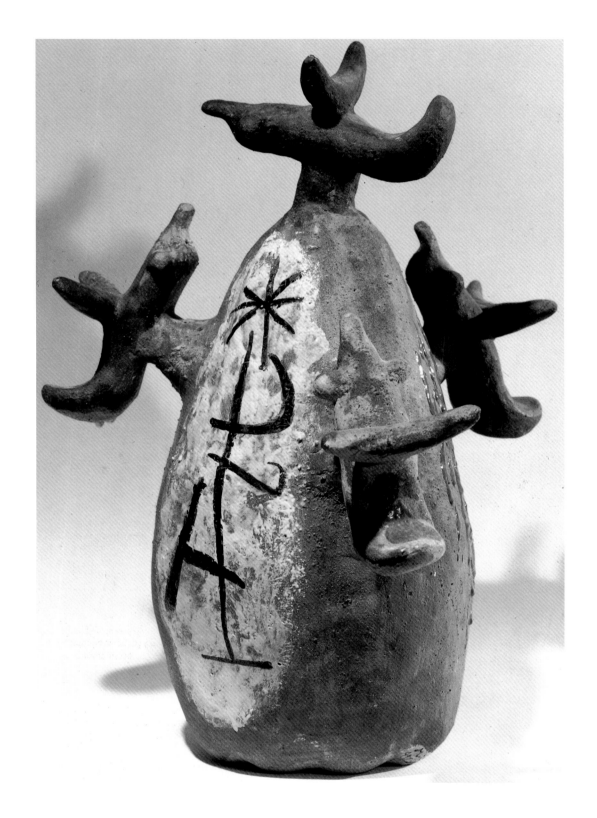

連自我身分都可拋下，甚至有一次有人拜訪他家時，還誤認為他是園丁。

　　儘管米羅因為搬家的緣故，3年間從未有畫作產出，但並不意謂著他的藝術工作
停歇。他仍持續在投注在陶藝創作上，並於1956年時，接受委託替巴黎的聯合國
教科文組織總部設計兩面陶瓷壁畫，因而再次與多年前合作過的陶藝家好友若瑟‧
尤連斯‧阿提加斯攜手合作。

　　他們為此開始著手研究壁畫的內容以及合適擺放的位置。在馬約卡島，米羅利用
太陽及月亮主題完成初稿，最後則為每面陶瓷壁畫建構一個主題：一面是紅色的太
陽；另一面則是藍色的新月。

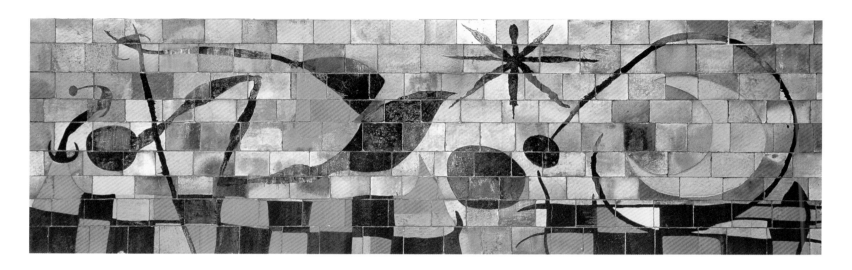

這項作品是兩位藝術家（畫家及陶藝家）團隊合作的結晶，為使作品更臻完美，米羅及阿提加斯還遠赴海濱的散提亞拿，造訪阿爾塔米拉洞窟，欣賞史前洞窟中的岩畫。他們也細察了加泰隆尼亞藝術博物館的浪漫主義畫作，以及位於巴塞隆納奎爾公園中的安東尼·高第陶瓷馬賽克作品。在這些藝術經典的洗禮下，他們開始構思及準備心目中理想的陶瓷壁畫作品。

兩人在加利法（Gallifa）的大自然環境中工作，將方型的磚塊及瓦片鋪在地上。擅於運用筆刷的米羅，上釉時的動作就如同在畫布上塗抹。但在窯燒之後，阿提

《月亮之壁》
1957-1958年，陶瓷
300×700公分
巴黎聯合國教科文組織所在地

經過漫長的兩年創作，米羅及阿提加斯投注全部心力，為巴黎的聯合國教科文新總部打造了《太陽之壁》及《月亮之壁》兩大傑作。在一段刊登在《鏡後》（Derrière le miroir）雜誌的訪談中，米羅說：「我的最後一件作品是一堵牆壁。」確實如此，這件壁畫作品不僅強化了建物的建築結構，同時也兩兩相映形成和諧的對比。

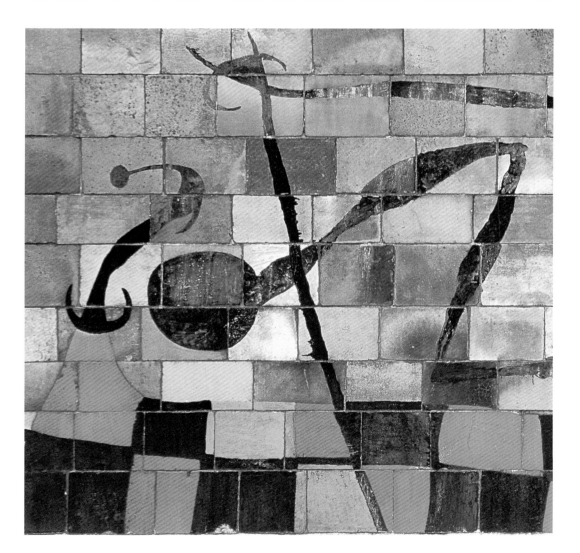

《月亮之壁》
局部

這些陶壁由不同大小、質地、顏色的釉磚所組成。米羅在上面畫上線條，並根據特定的計畫，組合成他所需要的符號。

《月亮之壁》
局部

這件作品取名為月亮，陶板的顏色及紋路，皆十分引人注意。將月亮框住的構圖使得整件作品更加顯眼，和另一面牆的主角，也就是火紅的太陽遙相呼應。這件優秀的傑作，正是米羅後來陸續接到其他公共空間創作邀約的起因。

加斯對成果不甚滿意，他說：「少了些什麼，如果是華特‧班哲明（Walter Benjamin），一定會說是少了靈氣吧！」兩位藝術家仔細觀察著石牆，思索著究竟缺少哪項微妙的元素。解答或說是解決方法，即在於找尋石牆本身既有的不尋常性。於是，他們決定重新來過，但這一次，他們運用大小不一，且各自材質皆有細微差異的瓷磚。在1958年，經過34次燒製，這段漫長的製作過程才終於抵達終點。

　　位於巴黎的聯合國教科文組織總部的陶壁創作，對米羅來說，意味著接下來幾年在公共空間創作的眾多邀約。

　　因此，在1961年米羅為哈佛大學創作了另一幅陶壁藝術，以汰換先前的壁畫作品。這次，陶藝家尤連斯‧阿提加斯構思底部的色調及紋路，並將陶瓷板鋪在地板上。同時，米羅選擇略過預燒的步驟，直接上釉，以使其形成色彩上的差異。這次創作的成果，為一連串減少控制、任隨偶然性自由發展的過程所致，與米羅60年代的畫作有異曲同工之妙。

　　米羅與阿提加斯的合作關係持續了好幾年，在此期間他們又陸陸續續地創作13幅陶壁作品。他們在工作時十分謹慎，仔細分析每一個細節擺放的位置。在這些作品中，值得一提的還有：1964年，瑞士聖加侖（Sankt Gallen）商學院的作品；1966年，紐約古根漢美術館（Solomon Guggeheim Museum）的作品，還有在1968年為了法國聖保羅（Saint-Paul-Vence）的馬格（Maeght）基金會所創作的作品。

國際肯定

　　米羅陸陸續續獲得國際間各大獎項，並廣受愛戴，與他在西班牙的沒沒無聞，形成極大的對比。1959年，米羅和他的陶藝術好友尤連斯·阿提加斯，自美國總統艾森豪的手中，接下古根漢國際獎項（在1958年得獎）。這是他第二次到美國，此行適逢米羅的作品精選展，在紐約現代美術館開幕，米羅在美國備受尊崇。然而，米羅的祖國西班牙，獨裁政權實施嚴峻審查制度，所以西班牙媒體並沒有刊載這兩件大事。

　　古根漢大獎使米羅得到一棟屬意甚久的房子，坐落在離米羅原本住家的不遠處，是一幢優雅高貴，帶有17世紀末馬約卡風格的建築。此處後來成為米羅的第二間工作室，同時也是他離群索居的避風港。這棟房子被稱為桑·博特（Son Boter），好與他的另一間相當知名的工作室桑·阿里內斯（So N'Abrines）作區分。在桑·博特工作室中，米羅得以囤藏許多四處蒐集的素材，以作為加工雕塑，並同時能在

《紅色圓盤》
1960年，油彩，畫布
130×161公分
紐奧良藝術博物館收藏

在巨大的白色阿米巴狀污漬中間，一個紅色圓盤躍入眼前，像是一滴鮮血。一顆極小的水滴，除了揮灑出星雲狀的紋路外，也予人一種無盡的空間感。米羅獨有的符號變成明確精細的線條，不平均地錯落散布在空間中。

牆壁上畫製及構思他的立體作品。不久之後，他又將工作室的車庫改為繪畫作品的
工作室。同時，馬約卡地區對這位大藝術家的認識極為缺乏，而米羅亦避免和當地
的藝術家接觸。只有一次曾在島上待過的作家卡米洛‧何塞‧塞拉，為自己的雜誌
《桑阿瑪丹期刊》（Papeles de Son Armandas）為米羅做了一期專訪。即使雜誌的銷
量並不多，但卻是雜誌經典的一期，圖文並茂地介紹米羅。那期雜誌收錄了這兩位
作家及畫家間精彩的對話，其中米羅也表達了他對馬約卡的熱愛，全因為「那富含
極淨詩意的光線」。

到了 60 年代，加泰隆尼亞地區的報紙逐漸開始報導米羅成功的消息。各大報章
雜誌及媒體也開始出現一些訪談，甚至連當時剛起步的電視亦然。但是相反地，在
馬約卡當地，他仍然有些被忽視，當時前去拜訪米羅的，僅有來自國外的記者。

繪畫的留白

在 1955 到 1959 年間，米羅幾乎沒有作畫，他當時全心全意地投入聯合國教科文
組織的陶牆計畫，以及他在巴黎時就開始的平板印刷創作。當時米羅也還沒開始使
用那間位於馬約卡，帕爾馬市的新工作室。但從 1959 年底開始，這位藝術家即狂

《第四／五號繪畫》
1960 年，油彩，畫布
92×73 公分
私人收藏

這件作品完成於 60 年代，讓我們看見
米羅如何致力於運用手邊有限資源塑造
出的圖像。畫作的色彩並不停滯於任一
線條，然而即使是模糊的，畫中表達的
仍然是他常創作有關天體的主題。

《孤獨》
1960 年，油彩，畫板
75×105 公分
私人收藏

是米羅作品中形體消失的其中一幅畫。
透過幾處精心設計過的線條符號，及引
人目光的幾粒小點，仍舊清晰可見這幅
天才之作的精彩之處。

熱地投入繪畫創作。

米羅的創作方向，無疑正朝向行動繪畫前進。經過多年的內省和思索，為他的視覺藝術奠定了新方向，因而誕生了藝術作品中的一個嶄新元素：留白的運用。身為一位藝術大師，米羅內心蘊藏著與生俱來，對創新與不斷嘗試新媒材的執著。儘管米羅已獨樹一幟，他卻不斷自我超越。

米羅與美國抽象表現主義的接觸，有助於掌控當代藝術中的飄渺和微妙性。此後，他渴望超越，並以最精簡的可塑性材料勾勒他的靈感，卻同時又不「完成」任何作品，以求持續鑽研，在不同的時代背景下，不斷地重新修改畫作。

自 1960 年起，米羅完成大量的繪畫，雖然保有相同的主題，卻徹底改變了外觀。他並未捨棄作品中的圖像和符號，然而卻轉向為「塗鴉」的行動平面藝術創作。大體說來，這些作品都以極簡潔的線條繪製於結構單純的背景上。因此，在《孤獨》這幅作品，可以看到幾筆的優美輪廓，展現悠遊於雲朵的背景中。

米羅在 70 年代的畫作中，與羅伯特‧馬瑟韋爾（Robert Motherwell）、傑克遜‧波洛克（Jackson Pollock）等年輕美國畫家，有相似之處。然而，除了潑墨等手法外，米羅仍保有他不容置疑的獨有風格。儘管米羅減少，甚至改變了慣用的星星、太陽等圖樣，但他並未將這些元素從畫作中捨棄，如同我們在《第四 / 五號繪畫》（Pintura IV/V）中所見。相反地，在《紅色圓盤》（El disc rojo）這幅畫中，太陽很明顯地出現在以對比色調呈現的黑色宇宙星塵之中（細看即可見到以四個白色邊框形式呈現的畫作）。

同時，在這些畫作中，米羅仍舊熱愛在非傳統媒材、質地粗劣的厚紙板上作畫。這些素材讓他能夠在單一作品中，運用各種創作手法（裂口、灼痕、水紋褶皺等等）。在《夜鳥》（Pájaro nocturno）之中，米羅就成功地將一般畫布作品中可能無法呈現的靈動與敏捷創作出來。

《金藍色光環翅膀的雲雀，停佇在鑲有鑽石般草原上的罌粟花中心》（El ala de la alondra de azul de oro llega al corazón de la amapola que dueme sobre el prado engalanado de diamantes）是幅相當吸引人的作品，米羅並未運用行動藝術手法，對比的色塊在大面積的平面上取得色彩平衡，每個區塊中又重新以一個互補色點再次平衡。在《兩顆星星追逐的頭髮》（Cabello perseguido por dos planetas）畫中，一個大橘點連同其潑灑的線條，呈現在綠色的背景上，橘點中有代表「頭髮」的圖像和象徵兩個星球的圖點。

在 60 、70 年代完成的一系列共四組的三連畫中，米羅賦予了乾壁畫真正的意義。其中，米羅透過在媒材上大量的留白，表現出獨特的視覺效果。此外，還展現了對色彩和斑點、線條之間無比的興趣。

在藍色系列的三幅畫中，米羅思索能讓觀眾感同身受的感官和形上學的空白。從畫作初稿到完成，都花了很長的時間來創作，他米羅曾經表示：「我花了很長的時間來創作。並非耗費在繪畫上，而是在思考。」

一年後，米羅繪製了《神廟壁畫》（Pintura mural para un templo）。在此之前，他通常只以一種主要顏色擄獲觀眾的目光，但此次卻使用了大量的橘、綠、紅等對比顏色。除了第一幅畫上還有兩個點之外，其他則僅僅使用幾筆細線條，就構成了這組三連畫。這組內省、主觀性強的三連畫，強烈地吸引了觀眾的駐足。

《 兩顆星星追逐的頭髮 》
1968 年，油彩，畫布
195 ×130 公分
紐約皮耶‧馬諦斯畫廊收藏

色彩鮮明的斑點，是米羅最具代表性的手法。唯獨「星星」永遠存在於米羅的作品集中，儘管已減少到極低的表現程度，但仍可見他以橘點中兩顆小黑點並列於代表頭髮的圖像旁。

幾年後，米羅又完成了兩幅三連畫，他採用了更精簡的手法，呈現出幾乎全白的畫面。在畫作《白底的單人房》（Pintura sobre fondo blanco para la celda de un solitario）的線條中，我們可以看到米羅以「反繪畫」式的線條創作。這系列的最後一組三連畫，帶有明顯的政治意涵，影射西班牙佛朗哥將軍獨裁政權最後的衰亡。

1964年，米羅協助他的歐洲商人朋友艾梅・馬格（Aimé Maeght），在法國普羅旺斯的聖保羅成立馬格基金會，隨後的幾年，米羅致力於藝文活動和展覽。在此同時，建築師約瑟夫・路易・塞特（Josep Lluís Sert）再次出現，協助打造基金會總部，並重新規劃花園陽台的自然環境。

馬格夫婦提供米羅一個露天的寬敞空間，讓他與建築師好友塞特、陶藝家好友阿提加斯合作，舉辦各種藝文活動。這些活動貫穿了整個70年代，以《迷宮》（El laberinto）這個主標題為名，展現了室內建築與戶外自然空間的交疊結合。

《迷宮》裡有一座壯觀的陶瓷拱門、一個指向大海的絞刑台、白色大理石雕刻的《太陽之鳥》（Pájaro solar）和《月亮之鳥》（Pájaro lunar）雕像、一幅陶瓷壁畫、數件創作於土丘牆面上的陶瓷創作、一顆在水池中的陶瓷巨蛋、滴水嘴和噴泉，以及其他攀爬在牆上的雕像。

雕刻創作的全面發展

這個階段，我們稱為米羅陶藝雕塑創作的全面發展時期。這位藝術家一直都想要打破繪畫和雕刻的藩籬。然而，早在前一階段的繪畫創作時期，米羅就已開始嘗試雕刻的作品。接著，1940年代，他全力專注於雕刻創作。在此時期，塑造了米羅創作的多元性，尤其是在青銅雕塑的部分。

米羅的雕塑作品，被公認為是一種詩意的組合，並能夠使觀賞者重新組合排列他的想像力。法國詩人杜賓曾明確地表示，他對米羅創作的看法：這一切都開始於一個意外的收穫。米羅悄悄地離開工作坊，就像一道影子一般，然後像小販一樣地滿載而歸。滿載著各式既無價又不實用的物樣，卻能輕易讓觀賞者的眼睛感受到那種意想不到的諧和與變化。對於一位藝術家來說，發現自我這件事本身，就已構成一個具有創造性的行為。僅僅只是欣賞各樣物品的紋路，天馬行空般的找尋物件或是被遺棄的工具，都是創作靈感的來源。

與此同時，米羅充分利用他身邊的每一樣物品，用來當作創作的題材。更重要的是，每樣被創作出來的作品，都不會失去物品本身的特性。因為米羅懂得善用日常生活中各種材料，譬如石頭、木頭……等物件來創作。他將每項物品去蕪存菁，用脫蠟鑄造技術和青銅創造出獨特的藝術品。

青銅材料可以讓作品與地心引力達成平衡，賦予作品優美的活力。米羅偏好使用物品表面的對比性和不關聯性，有時在他的作品中可以發現一些特別的符號和線條，或是手、腳形狀的拓印。這個拓印的程序，主要是在蠟融化前製作而成。

《太陽之鳥》
1968年，大理石
163×146×240公分
巴塞隆納米羅基金會美術館收藏

根據大衛‧舒爾威斯特的觀點，當我們在欣賞這座雕刻品時，它的身分是可以任意變換的。它可以是一頭大象、一隻海豹、一艘船……，或是一個女人。那一對翅膀就像女人的乳房或是一個擁抱，又或是腳踏車的手把，抑或是可以看成一對蟒蛇纏繞在一起，也可以是陰莖的象徵。這是可擁有多種解讀圖像的作品。

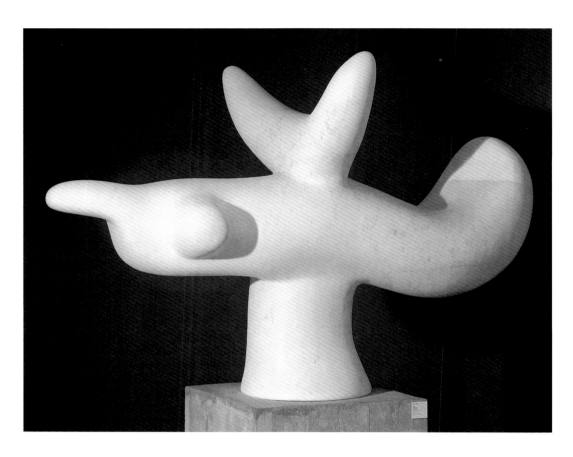

從日本到巴塞隆納

　　如果說在美國，米羅是一位令人景仰的藝術家，那麼在日本，則可以形容他是一位有趣又具有吸引力的加泰隆尼亞藝術家。1996年，米羅在日本的東京和京都現代美術館，各舉辦了一場展覽。

　　這趟遠赴日本的旅程，帶給米羅極大影響，尤其是來自東方藝術的衝擊。爾後他將此次經驗，表現在他的陶瓷創作、繪畫以及書法作品中。此外，在這趟旅程中，他也接受日本詩人瀧口修造（Shuzo Takiguchi）的專訪，這位詩人在1940年時曾寫過一篇關於米羅的評論，由於這篇文章未被翻譯到西方國家而鮮為人知。

　　1968年對米羅來說是非常關鍵的一年，他的作品在西班牙開始受到矚目，並且在巴塞隆納舉辦了一場重要的展覽。這是米羅第一次在加泰隆尼亞地區舉辦的官方性展覽，也是在巴塞隆納的第3次個展。這場展覽的成功，和數十年來米羅在國外的努力，都為他帶來意想不到的名氣。在米羅自己的家鄉，他只能每隔20至30年舉辦展覽（之前的個展分別在1918年和1949年舉辦）；這場展覽適逢米羅75歲生日，展覽舉辦地點位在巴塞隆納的聖十字和平醫院，展出近400件作品，涵蓋畫作、幾何圖形，和他近年的青銅雕塑。

　　雖然這場展覽是與政府合作，但更要感謝的是米羅的藝術家好友胡安‧普拉特、霍金‧哥米斯等人。此次在巴塞隆納的展覽，對米羅的創作生涯影響至深，甚至包含政治方面。

　　當時，西班牙仍處於獨裁專制時期，人民連最基本的自由都無法享有。但是當時的政府想利用米羅在國際上的知名度，來美化國家的形象。當時即將上任的觀光局局長曼努埃爾‧弗拉加‧伊里瓦（Manuel Fraga Iribarne）特別喜愛米羅的作品，因

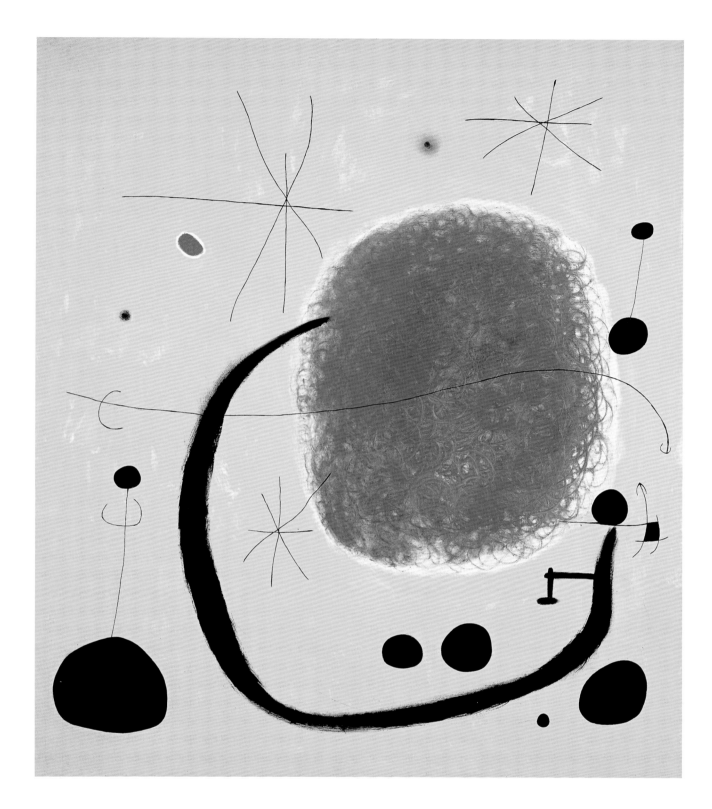

此決定邀請米羅去參加他的就職典禮。然而米羅謝絕這項邀約，如果可以的話，他希望可以不出現在任何帶有政治色彩的活動。米羅總是積極強調加泰隆尼亞人的身分和文化，因此，他不希望參與否定加泰隆尼亞國家認同的政治場合。

在這次事件過後，米羅在當代藝術圈更廣為人知。許多遊客和學校團體紛紛前去欣賞他的作品。

同年，米羅的作品開始在加泰隆尼亞地區受到重視。巴塞隆納市長頒給他一面城市金牌，帕爾馬市將米羅選為榮譽市民。在國際舞台方面，米羅也被提名為哈佛大學的榮譽博士。

《天空藍的黃金》
1967年，壓克力畫布
205×173.5公分
巴塞隆納米羅基金會美術館收藏

這幅畫代表了米羅這10年來所有畫作的結晶。其中一部分是背景黃色顏料部分和強烈對比的藍色，另一部分是手繪線條與所有這幅作品所呈現的元素。

《日蝕時被風吹亂頭髮的女人》
1967年，油彩，畫布
243×195公分
史密森尼學會收藏

在這幾年，過往的經驗對米羅的創作已經助益不大。所以，米羅開始回復到最純粹、單純的綠色、黃色、紅色、藍色及黑色。賦予畫面更具體的線條，與背景產生對比性，表現出另一種特色的筆觸。這些也都延續著米羅風格的圖案。

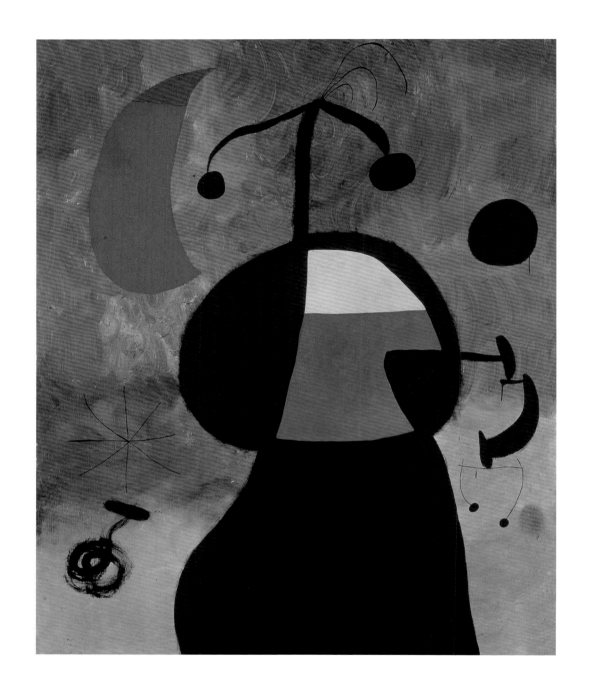

1968年的展覽不僅成功，也留給米羅特別的回憶。米羅指出，在1968年的巴塞隆納，由於缺乏博物館、學校、機構等能讓當地藝術更為現代化的場域，使得巴塞隆納錯失現代藝術的先機，少數成功的藝術家也因此遠走他鄉。但是，接下來的幾年，巴塞隆納慢慢地成為現代藝術的中心，最後在1975年成立了米羅基金會。

晚期

從米羅75歲到往後15年餘的歲月，他不僅持續投入心力於熱愛的藝術創作上（繪畫、素描、紀念性作品等），在他的藝術歷程中，也受到大眾的推崇及國家認可，尤其是在他的母國。由於米羅深受他的祖國衰敗及社會邊緣化的影響而

有所轉變，使得他日後成為一位受人尊敬且名聞遐邇的藝術家。

在此時期的前幾年，西班牙仍實行獨裁的政治制度。米羅受此影響並積極參與社會運動，訴求改變政體、走向民主化。他的許多作品，除了反映對自由及民主的擔憂外，也表現出他對其他社會反對運動的憂慮。他在1968年完成了一幅大作，並將其命名為《1968年5月》（Mayo 68），畫中同時也影射了當時巴黎的混亂。這是一幅感情豐富的作品，同時將米羅的筆法與多彩色塊結合，畫中濺滿的污跡、污點、生動的色彩及手掌的印記，凸顯出強烈的黑色符號。這個巨大的污跡和大量生動的色彩相互制衡，演繹出全然不受限的自由意念。

在1969年，米羅受到一群巴塞隆納年輕建築師的邀請，為一所專門學院製作壁畫，之後被稱為《另一個米羅》（Miró otro）。這件作品繪製於學院的外牆，為了創作時不受干擾，米羅與幾位共同創作者於清晨六點就開始創作。他使用油漆刷及掃帚，營造出黑色粗體線條的文字符號，並請其他參與者上色。雖然他在創作此作品時並無政治動機，但是在加泰隆尼亞自治區，卻被視為帶有多文化意涵及訴求民主自由的社會運動。從此之後，米羅創作的藝術圖像以及為數眾多的公共海報，便成為加泰隆尼亞自治區的文化與國家認同表徵。

在1970年代後期，米羅和其他優秀的藝術家及知識分子合作，參與一個於蒙特塞拉特的抗議行動，以對抗佛朗哥政權制度的壓迫。儘管這是項祕密行動，仍受到帕爾馬市的權力抨擊，並且以此為由，撤銷米羅的護照。佛朗哥執政的最後幾年，西班牙社會對獨裁政治的狂熱，仍反映在米羅的作品《朝向星座飛舞的雙手》（Manos volando hacia las constelaciones）。此作品為一部長度將近7公尺的大幅畫作，包含污跡、色塊及手的印記。與其說這件作品是飛往星際的航班，更像是航向自由的飛行、民主的預兆與臨界政體的改變。

在1974年，米羅完成了一幅由三件作品相連的壯觀畫作《死囚生前的盼望》（La esperanza de un condenado a muerte），採用清楚、直接的方式，影射在獨裁政治後幾年被判處死刑者從生到死的過程。作品是由三幅各有一條單一筆勢的黑色線條，以及不同顏色污痕組成的巨大白色油畫。第一幅為一個紅色的污痕；第二幅作品為藍色；第三幅作品則為黃色。

晚期畫作

這段時期的米羅儘管作品已舉世聞名，但仍渴望到世界各地遊歷，以致力於豐富他的創作。因此，他在各地展出畫作並介紹他的藝術歷程，展覽地點遍及蘇黎世、

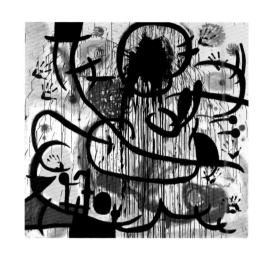

《1968年5月》
1968年，亞麻布，油畫
200×200公分
巴塞隆納米羅基金會美術館收藏

法國的五月學運事件，震驚了年過75歲的米羅。這項追求自由的社會運動，不僅吸引米羅的關注，成為他創作這幅作品的動力，這份創作活力也延續數年且不曾結束。

《1968年5月》
局部

米羅狂熱地體現出他的感覺、情緒,因此,畫作中感情洋溢、筆法強而有力。中央色塊纖細線條下所描繪的雨滴,支配了畫作的背景。而張開的手掌,則表現出期待獲得自由的象徵。

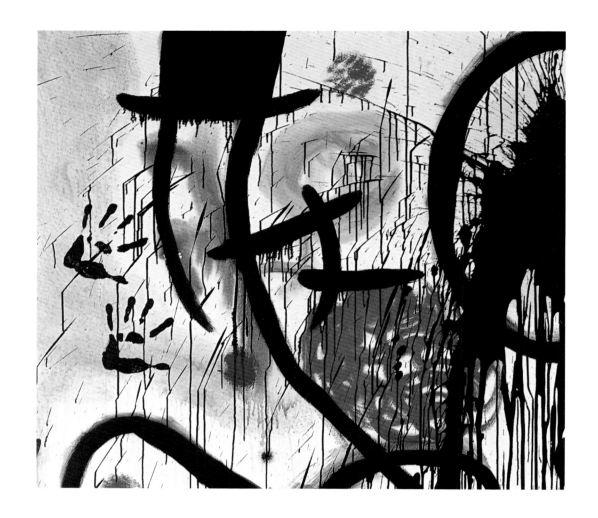

《1968年5月》
局部

法國學生的革命行動鼓舞了米羅,他將此轉變成富有活力及感情豐富的作品。黑色色塊呈現出滴落的瀑布,壓制在作品中並不斷擴張,是象徵著自由的色塊,也或許是壓抑的象徵吧?

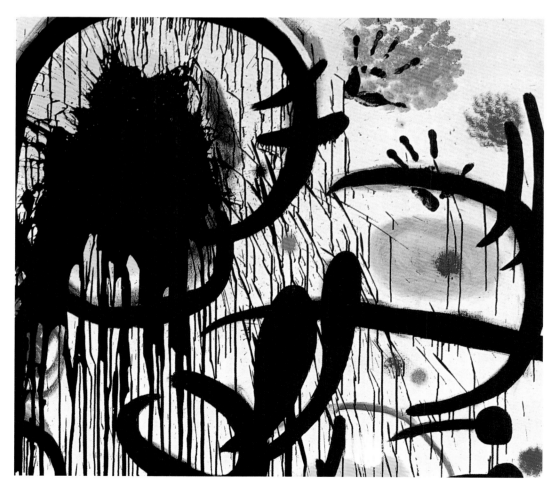

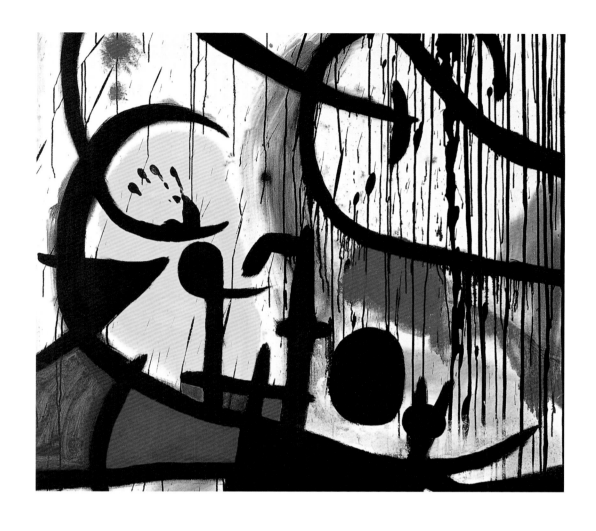

杜塞道夫、羅馬、倫敦、米蘭……等地。

　　米羅於1969年底第二次來到日本，他接受大阪世界博覽會的邀請，參與藝術創作並完成了一幅以笑容為題的作品。作品的其中一部分為永久典藏（此作持續保存於主辦地大阪的博物館）；另一部分為當期特展（此作品已隨著博覽會結束而消失）。米羅總有著不斷自我超越的渴望，因此永恆及剎那之間對立的微妙交互關係，也格外吸引他。

　　與此同時，由於米羅頻繁地到巴黎旅行，成就大量的繪畫作品。他在馬約卡的工作室，保持著豐富的藝術作品產量。他同時創作多幅畫作、雕刻設計、陶瓷壁畫等。米羅式的創作架構及他與生俱來對視覺及雕刻的天分，在他的各類作品中不停地轉換並共存。因此，若想要對他最後15年的創作界定出確切的時期區分，顯得格外困難。就繪畫部分來說，自60年代起，米羅選擇了極簡來凸顯筆法優勢，他繪畫風格的轉變源於對自由的渴望，也使他免於落入慣用筆法的窠臼。1974年，米羅於法國巴黎大皇宮美術館舉辦最後一場盛大的展覽，米羅以最新的作品展取代原本規劃的作品回顧展。一如1918年的首次個展，米羅一心只想在這項展覽中展出他的最新創作，而這將是他最後一次表達自我的機會。只不過，此次展覽備受爭議，對其作品的評論也使人愕然；此現象顯示出，流傳已久的米羅神話，以及社會大眾、藝術評論家對於米羅式風格的成見。

　　在米羅的最後幾幅畫作中，他致力於自由式的筆法，並開始使用黑色顏料作為死亡的象徵，因此，作品中重現類似1910年代的幾幅作品，常出現於早年之作的巨

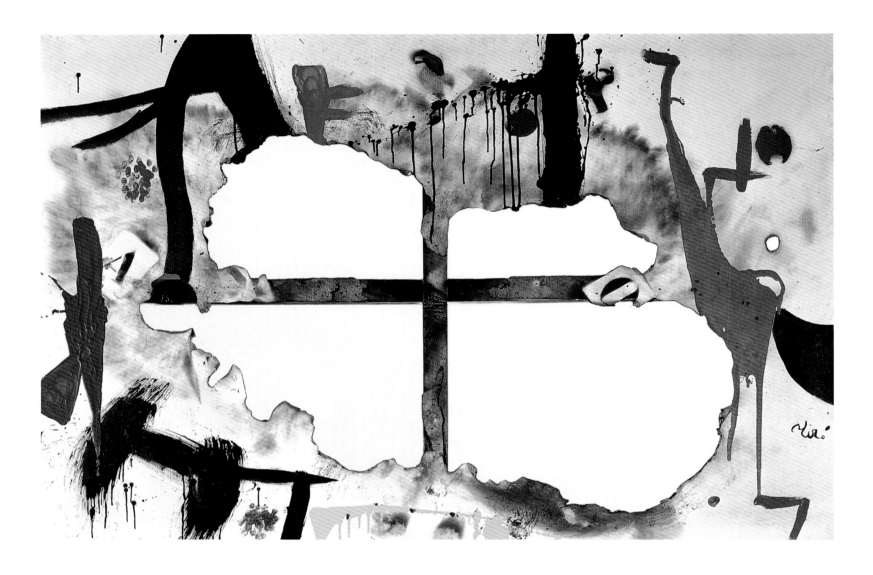

《烙痕畫布 II》
1973年，穿孔及燒過的畫布
油畫
130×195公分
巴塞隆納米羅基金會美術館收藏

此畫為米羅於生命最後幾年，經歷了一連串改變、暴力、折磨後的作品。米羅使用尖銳的刀、汽油、焊槍灼燒畫布，以此塑造出這件畫作。粗體黑色的線條則營造出憂鬱的氛圍與死亡的先兆。

大黑色色塊。之後，他仍繼續使用不同的畫作尺寸、各式的畫布材質，實現他多樣而創新的作品。因此於1973年完成的《烙痕畫布 II》（Tela quemada II）中，他先使用刀切割亞麻畫布，再用火點燃、燒灼出黑色輪廓作為外框，與畫作中央空白處的孔洞形成對比。

《無題無期》（Sin título ni fecha）為晚期的幾幅作品之一，是米羅為表達對童年時期第一位導師莫德斯·烏赫爾（Modest Urgell）致敬的作品。此作充滿概念及抽象意味，他使用一條簡單的橫線條連結太陽，呈現出精闢的描繪。此作品除了黑色粗線筆法勾勒之外，並未使用其他色彩。此作同時也預言了這位偉大藝術家，生命結束前的最後一聲嘆息。

米羅的繪畫創作至1981年，也就是他年屆88歲時才結束。在這個時期，他創作了大量的中型及小型畫作，還有許多雕刻作品。但礙於年事已高，便不再前往桑·阿里內斯（So N'Abrines）工作室創作。然而，這並未影響他對於藝術創作的理想與熱中。即使在家中，米羅仍舊竭盡所能的繼續繪畫創作。

米羅鍾情於使用各種不同紙張的質地、品質、厚度與透明度，無論報紙、信封，或是輕薄細緻的紙張。或許，正因為米羅認為紙張是他的創作支柱及靈感的來源（包括對於包裝紙及粗紙感的鍾情）的緣故。對米羅而言，紙張不僅是他最初畫作、雕刻作品筆記及草圖的紀錄，同時也是他的作品最後完成的地方，就如同《星

《女人》
1975年，墨汁，蠟筆，日本紙
41.3×41.3公分
私人收藏

米羅式風格的繪畫作品，不斷地出現與女性搭
配著飛鳥相關的題材，這兩個元素頻繁地出現
於畫家各個階段的作品中。近年來，隨著他的
活力減退，不同顏色的選用，也可看出他繪畫
風格的轉變。

座》（Las constelaciones）系列。

任何一種紙張都被米羅使用於後期創作中。通常，會不經意地出現在他即興繪畫創作的白色背景下。米羅不受限的創作方式，使他總是能夠創造出新的視覺作品。

巴塞隆納米羅基金會

自 1968 年於巴塞隆納舉行米羅展後，在當地建造現代藝術研究中心的構想，便一直延宕而未能實現。由於那些年獨裁政權所遺留下的問題尚待克服，實踐這個理想的難度相對提高。很幸運地，借助各界人士投注心力，使得這個想法在短短的五、六年間即見到曙光。米羅基金會於巴塞隆納的總部，就從一個簡單的想法到具體化，成為現在這座宏偉的建築。

米羅為此基金會勾勒出藍圖，他希望建立一個能提供藝術創作者空間及擁有未來前景的現代藝術中心（原名至今仍以縮寫形式，標示於現今米羅基金會的入口門上）。他不希望這只是一個專門展示自身作品的舊式宮殿，或是一座建築而已。他期待的是一個全新、可提供藝術展覽、音樂及舞蹈表演、戲劇演出、電影製片技術投影等功能的建築。同時，他希望建立一座圖書館，以及可供近代藝術研究者與評論家使用的現代藝術史料中心（當時的巴塞隆納尚不存在這類機構）。

為了建造這座藝術中心，巴塞隆納市政府捐贈了一塊位於蒙特惠奇山上，鄰近加泰隆尼亞國家美術館附近的土地，並由米羅的建築師好友若瑟·路易斯·塞特負責建築計畫。這棟具現代機能的建築，於 1975 年對外開放，一年後開始舉辦各項活動。

這棟建築所營造的，不只是純粹的藝術中心，更涵括一系列重要的繪畫與雕刻。米羅親自參與建造了庭院與花園，並決定在基金會廳堂的天花板，擺放他生前最後一幅壁畫。畫中的巨大黑色圓環，禁錮了小女孩的燦爛內在，顏色也由黃色轉變成其他主要的色調。

巴塞隆納米羅基金會收藏了最多米羅的藝術品，將近四百件繪畫與雕刻作品，還收藏許多米羅完整的畫作，以及藝術家與書籍愛好者的藏書。其中鮮少展示，卻是歷史學家和藝術專題研究學者最感興趣的，就是近五千幅作品的繪圖、手稿及草圖。《米羅的草圖》忠實呈現出他的所有創作歷程，透過準備期的醞釀，可進一步透析藝術大師的思想與手法。

基金會的捐款及資金日益累積，其中，款項來源大多來自於米羅妻子碧拉、友人胡安·普拉特、畫廊的生意伙伴皮耶·馬諦斯、艾梅·瑪格，以及國際收藏家。日本籍的勝田先生，就是其一。

公共藝術與織物藝術的創作

儘管年事已高，米羅對藝術創作的活力與能量，從未消滅。在他生前的最後幾年，他仍然在公共場合完成大量且極具代表性的公共藝術作品。1970 年在巴塞隆

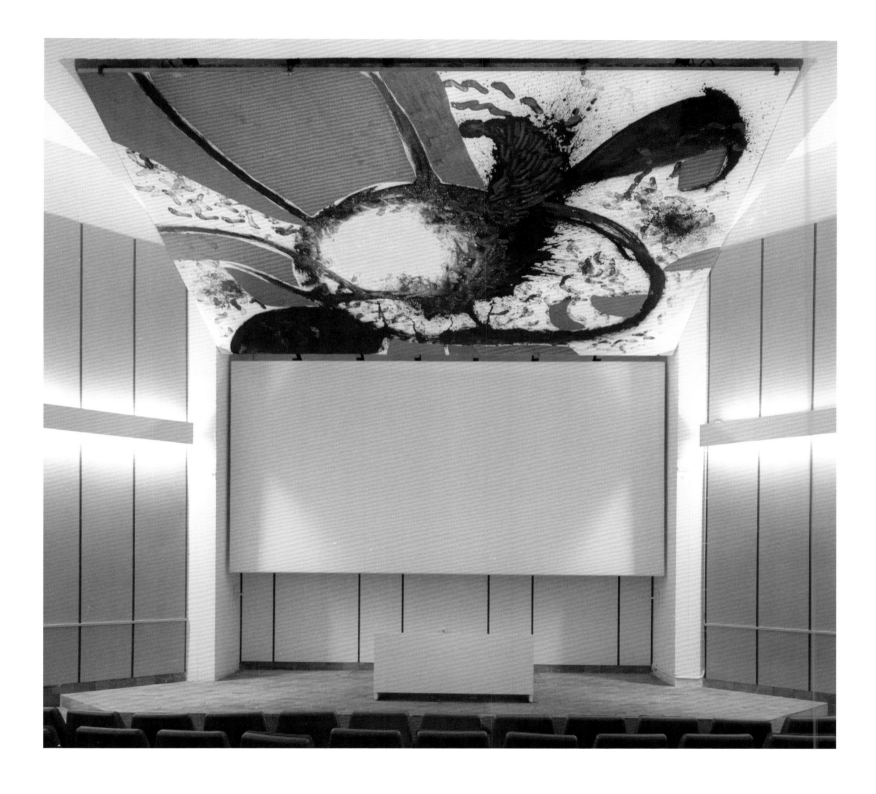

納機場完成的陶瓷壁畫，就是著名案例。這次，米羅所面對的是一幅高10公尺，長50公尺的巨型創作，為此，首先他必需改變作畫的方式，這幅大面積壁畫的挑戰，使得米羅必須當機立斷作出定案；其次，壁畫樣板的運送，也是一項大工程。值得一提的是，唯有左上角的星星是由米羅直接以筆刷作畫。由於米羅從小型的繪圖轉換為大型的畫作，導致這幅壁畫在起步時有些失誤。從這幅壁畫缺少米羅先前陶瓷壁畫的鮮活度及筆勢，就可窺知一二。

相反地，其他的作品展現了米羅固有的幽默。位於巴塞隆納‧蘭布拉廣場的馬賽克人行磚（Pla de l'Ós）路面上的作品，就會讓人不自覺駐足欣賞其中的細節，或是好奇觀察作品中色彩運用的玩味風格，而這就是米羅樂在其中的概念，與人群互動

米羅基金會廳堂天花板
1975年，油彩，木板
470×600公分
巴塞隆納米羅基金會收藏

米羅希望基金會提供藝術家一個能自由發揮的空間。這也是他在生前最後的一幅壁畫，他試圖體現的自由意念。這幅畫位於基金會的地下室，覆蓋廳堂的天花板，屬於一個密閉空間，而這也是具體呈現米羅藝術的根基。

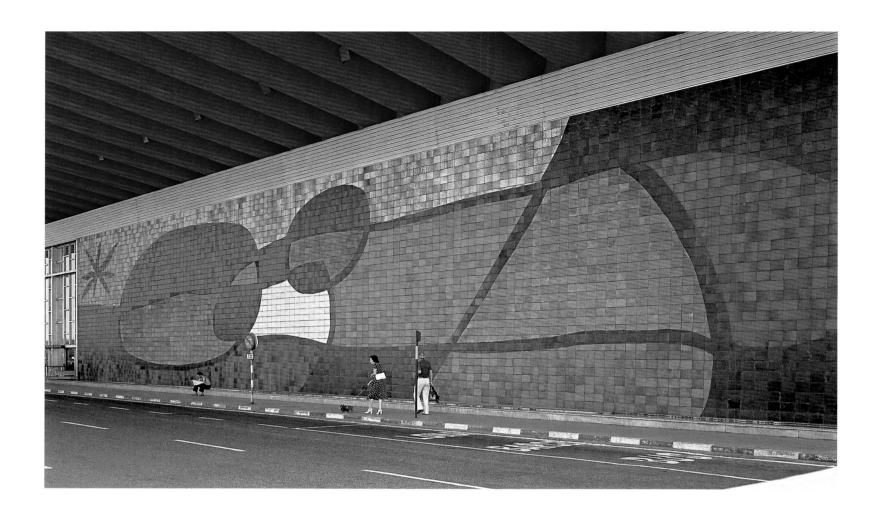

巴塞隆納機場壁畫
1970年，瓷磚
10×50公尺
巴塞隆納機場

這幅500平方公尺的巨型壁畫，並非年
邁的米羅所慣用的直接手法，而是使用
了預備的圖稿進行創作。因此，最終作
品的呈現顯得欠缺新意，缺少了前幾幅
壁畫的幽默與詼諧。

大不同於展示於美術館的意義。

1972年，米羅為蘇黎世美術館創作另一幅陶瓷壁畫，而蘇黎世美術館也是歐洲
首座舉辦米羅回顧展的美術館。他使用奇特的潑墨方式，與鮮豔的背景色形成強烈
對比。作品皆為米羅自創的壁畫。這些壁畫的尺寸，讓他能夠在壁畫上每個角落盡
情揮灑。四年後，米羅再度為巴塞隆納一間跨國公司作庭院設計。這位藝術家徹底
地研究了公司的位置，決定保留下半部分三分之一處的空白，來凸顯接線生及祕書
的頭部特點。

米羅生前最後的兩幅大面積陶瓷壁畫，其中一幅保存在德國路德維希的威廉哈克
美術館；另一幅則是在馬德里的國會大廈。由於兩幅壁畫中圖畫的投射及強烈的色
彩占了大半部分，即使從遠處欣賞也能感受作品的美感。

坐落於巴黎國防部鄰近商業區的作品，《嬉遊杏花間的戀人們》，就是米羅運用
三度空間概念創作的紀念性作品。此作搭配著米羅慣於使用的色彩，呈現背對背前
傾的兩個人像。在巴塞隆納米羅基金會的複製品體積較小，相較於巴黎這幅宏偉的
作品，對觀眾而言就顯得相對平易近人。

一般而言，近年來巨型的雕刻品，皆從小尺寸的雕刻開始，再擴增作品尺寸。然
而，為了使再製品的每個細節都能精確的仿真，每個細節皆經過仔細研究。只不
過，效果卻往往不如原作出色。米羅雕塑作品的特色在於隨地取材，並逐步榫接組
合創作出幽默且原創的作品。

1981年，為美國芝加哥市所創作的《芝加哥小姐》，有著古代地中海女神的

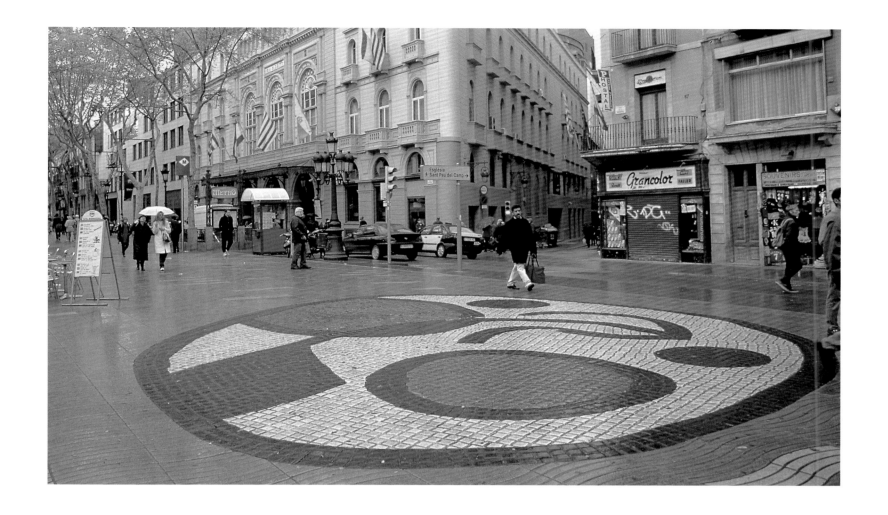

形貌，同樣也是由小擴大的作品。一年後，這座高達24公尺的雕塑品《女人與鳥》，就此矗立於巴塞隆納。這座形似男性性徵，並以金黃色月亮及藍色小鳥置頂的女性雕像，承襲了偉大建築師高第的手法，使用成塊陶瓷創作。

在米羅的晚年，曾與一位來自塔拉戈納的年輕藝術家何塞普·羅悠合作他熱衷的壁毯創作。儘管30年代時，米羅已經畫過一些壁毯的草圖，但他仍期待能夠超越壁毯既有的傳統概念。由於米羅和何塞普的合作無間，使得他得以盡情地揮灑創作。與其說稱之為壁毯，米羅卻將這類立體織物，稱為「織物上的藝術品」。

人行磚
1970年，瓷磚，直徑710公分
巴塞隆納蘭布拉大道

米羅在巴塞隆納市的創作中，最受歡迎的作品之一，就是位於蘭布拉大道中心、鄰近利賽歐劇場的圓形路面人行磚創作。簡單直接的表達方式和原始的色彩，卻能帶來視覺上衝擊的美感。透過紅色、藍色、黃色、白色與必備的黑色，勾勒建構出這幅作品。

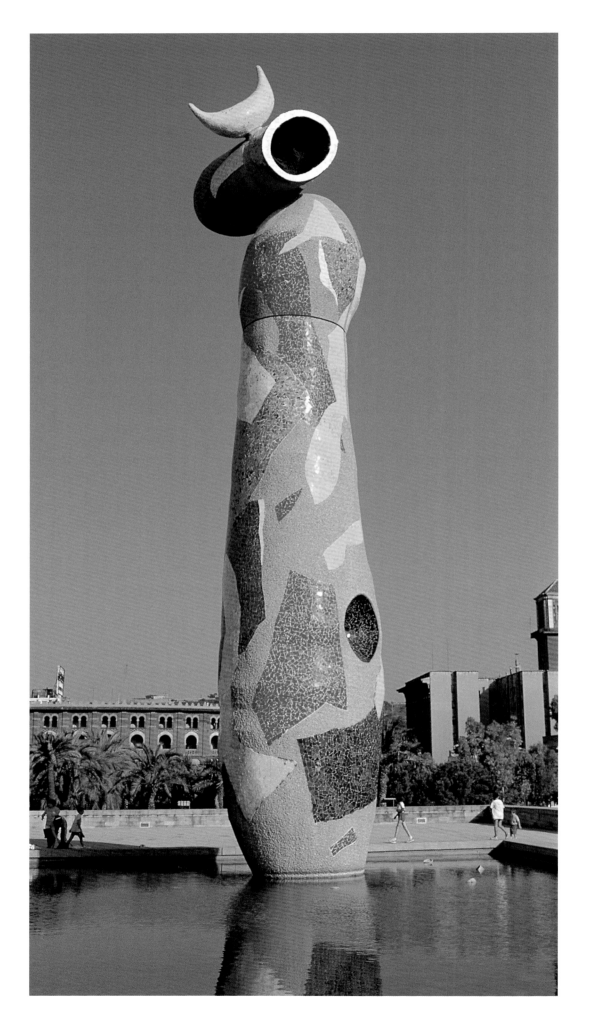

《女人與鳥》
1982年，雕刻，高24公尺
巴塞隆納艾斯科薩多公園

這是米羅最後的紀念性雕塑作品。混凝
土的架構，覆蓋著破碎的馬賽克瓷磚，
混合了高第與朱諾的風格，賦予了作品
極高的可塑性。從米羅最後這個時期的
創作看來，這個形似男性性徵的雕像，
也透露出他心中認為男人與女人之間，
並不存在性別差異的概念。

壁毯
1979年，高密度紡紗，
羊毛及黃麻
700×500公分
巴塞隆納米羅基金會美術館收藏

米羅極度渴望逃離為了繪畫而繪畫的想
法，他決定改變他所執著的方向，轉向
壁毯藝術，或者就如同他所謂的超越織
物之上的作品。因為米羅將織物剪成塊
後，黏貼在布料上的不同區域，抑或在
其中穿插不同的材料，因此這些創作被
定義為，對傳統壁毯藝術的「扼殺」。

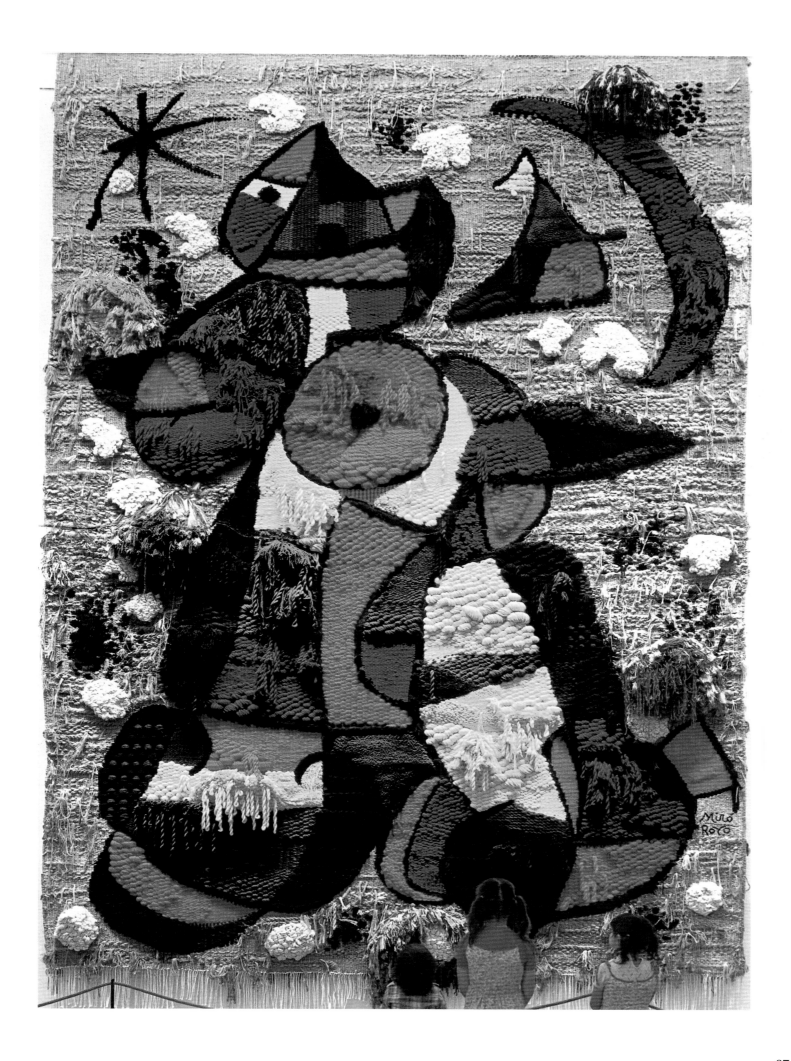

儘管米羅再次面臨複雜而原始的創造過程，然而他仍然相當享受這樣的實驗過程。在紡紗的織布上穿插不同的繩子及織料纖維，接著再倒入石油於特定的位置，並點火燒灼出焦黑的破洞與纖維。然後，再度編織並隨意地為繩帶及色毯打結。最後，在這些織物上，加上米羅親自挑選的破舊抹布、手套、雨傘及掃把等等的物件。

　　即使這些織布只是小型作品，但卻不可忽視藝術價值的重要性。初期的某些織物為裝飾性的小品，但是最後兩幅卻是名副其實的傑作。現今分別存放於華府國家畫廊及巴塞隆納的米羅基金會。

　　最後，如同他的繪畫，抑或是作品中織物背景與中心元素多色彩的運用，1979年米羅式的經典創作，除了那些帶有灼痕的織布作品，以及一系列隨興加入物件的作品之外，透過繩、結、流蘇等元素為基底，米羅創作出更多色彩繽紛的傑作。

　　即使米羅的一生中，曾與戲劇界合作過裝飾、服裝及佈景的工作，但是米羅心中卻一直期待著能夠實現他完整戲劇計畫概念的夢想。

　　透過加泰隆尼亞克拉克劇團，重現米羅式的劇場表演。為了呈現米羅透過烏布這個專橫而暴戾角色所描繪的圖畫及意象，劇團使用了一系列的大型娃娃、玩偶和不同的人物角色來作襯托。1976年，米羅與劇團共度幾天時光中，不僅採用激進式的揮掃及淌灑的繪畫手法創作，還繪製了一些玩偶服裝，以及其他的補充道具。然而，劇情大綱中的對話，則是來自於畫家及劇團當時的靈感。

　　最後，1978年終於在帕爾馬市的戲院進行首演，名為《小小莫利》。隨後，在各國陸續都有戲劇的巡迴演出。

馬約卡的碧拉與米羅基金會

　　米羅晚年在放棄了索·阿柏林內與頌·貝特的工作室後，就試圖對未來的時空奠定一個新的價值。這也說明了，雕塑工作室捐贈給馬約卡後，必須由知名藝術家指導下開設課程的重要性。米羅在1981年萌生在帕爾馬市設立基金會的計畫，而他的工作室將圍繞於周邊。他計畫組成專為藝術家們提供居住與工作的空間。

　　於是，米羅在馬約卡建造了碧拉與米羅基金會。此外，他不僅得到帕爾馬市的支持，連建地的基本環境條件也相當接近米羅所提倡的理念。除了書房與雕塑工作室得以保留外，他在基金會本部還建造了一棟可以提供住宿的建築，並以其結合展覽廳及文獻中心等等。

　　米羅不希望這個中心只是著重在介紹他個人經歷和作品，而是開闢一處富含藝術對話與多學科創作的對外開放中心。他想要將他的雕塑工作室成為一所永久的教育中心。隨著1992年新建的基金會公開落成典禮，使得這項計畫得以實踐。另一方面，基金會也擁有他保留在馬約卡島上幾件未完成的畫作，伴隨著約一百件不同時期畫作，以及創作過程的大量草圖，將會成為一處用來保存藝術家物品的特殊空間，傳達出米羅創作精神的重要場域。

最後貢獻

　　到了1968年，米羅年屆75歲，他的故鄉與祖國已經肯定米羅的貢獻，此後，1975年米羅基金會備受矚目的開幕儀式，1979年接受巴塞隆納大學頒贈榮譽博士學位，以及1980年由當時的西班牙國王卡洛斯一世頒授的藝術金獎，都向這位偉大藝術家致上敬意。

　　1983年4月20日，米羅度過90歲生日當時，已是舉世崇敬的對象；幾個月過後，米羅在同一年的耶誕節逝世於馬約卡島的帕爾馬市，並長眠於巴塞隆納。米羅90年的人生歲月，寫下將近一世紀的藝術史詩，不論在當代或是後世，都是名垂千古的傳奇藝術家。

碧拉與米羅基金會
1992年
西班牙帕爾馬市

由於米羅家庭環境條件的優勢，使得他想保存創作工作室的願望得以實現。於是，他以巴塞隆納為形象藍圖設立的基金會，除了展出他的作品外，也使藝術精髓與世永存。

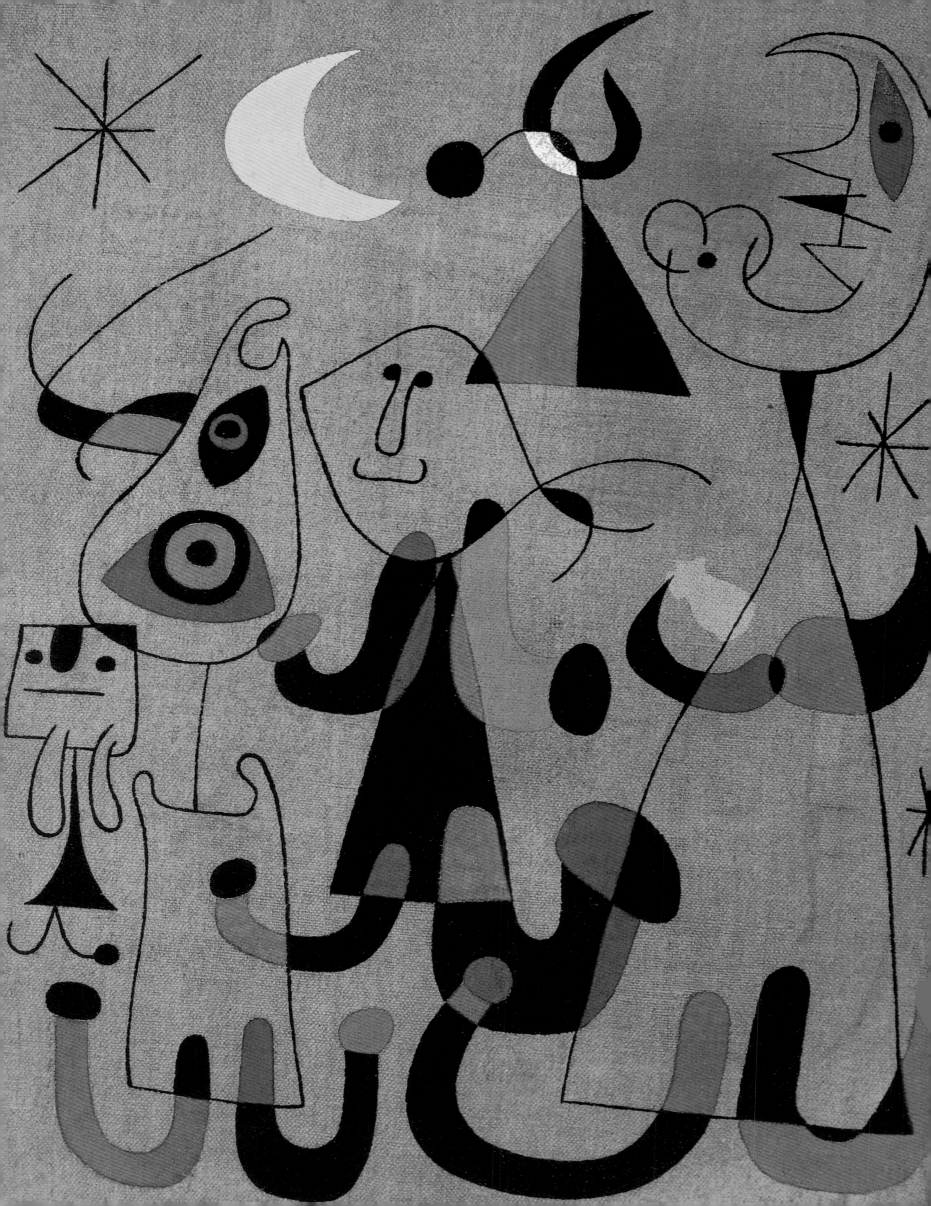

書 目

Catálogo: Dibuixos de Joan Miró. Palma de Mallorca, 1993.

Catálogo: Dibuixos inèdits de Joan Miró. Palma de Mallorca, 1994.

Catálogo: Escultures de Miró. Palma de Mallorca, 1990.

Catálogo: Joan Miró 1893-1993. Barcelona, 1993.

Catálogo: Joan Miró. Equilibri a l'espai. Barcelona, 1997.

Catálogo: Joan Miró/Obra gràfica. Barcelona, 1980.

Catálogo: Miró ceramista. Barcelona, 1993.

Catálogo: Miró en escena. Barcelona, 1995.

Catálogo: Poesia a l'espai. Miró i l'escultura. Palma de Mallorca, 1996.

CIRICI, *Alexandre: Miró llegit: Una aproximació estructural a l'obra de Joan Miró.* Barcelona, 1970. (Trad. Miró en su obra. Barcelona, 1970.)

CIRICI, *Alexandre: Miró mirall. Barcelona, 1977.*

COMBALÍA, *Victoria: El descubrimiento de Miró/Miró y sus críticos, 1918-1929.* Barcelona, 1990.

COMBALÍA, *Victoria: Picasso-Miró. Miradas cruzadas.* Madrid, 1998.

CORBELLA, *Domènec: Entendre Miró. Anàlisi del llenguatge mironià a partir de la Sèrie Barcelona 1939-44.* Barcelona, 1993.

CORREDOR-MATHEOS, *José: Los carteles de Miró.* Barcelona, 1980.

CRAMER, *Patrick (ed.): Joan Miró. Catalogue raisonné des livres illustrés.* Ginebra, 1989.

DUPIN, *Jacques: Miró.* París, 1961

DUPIN, *Jacques: Miró escultor.* Barcelona, 1972

DUPIN, *Jacques: Miró graveur, I. 1928-1960.* París, 1984.

DUPIN, *Jacques. Miró. París y* Barcelona, 1993.

DUPIN, *Jacques, y* LELONG-MAINAUD, *Ariane: Joan Miró. Catalogue raisonné. Paintings. Volume I: 1908-1930.* París, 1999.

ESCUDERO I ANGLÈS, *Carme, e* IZQUIERDO BRICHS, *Victòria: Obra de Joan Miró. Dibuixos, pintura, escultura, ceràmica, téxtils.* Barcelona, 1988.

GIMFERRER, *Pere: Miró. Colpir sense nafrar.* Barcelona, 1978.

GIMFERRER, *Pere: Las raíces de Miró.* Barcelona, 1993.

GIRALT-MIRACLE, *Daniel: El crit de la terra. Joan Miró i el camp de Tarragona.* Barcelona, 1994.

JOUFFROY, *Alain, y* TEIXIDOR, *Joan: Miró sculptures.* París, 1974.

LANCHNER, *Carolyn (ed.): Joan Miró.* Nueva York, 1993.

LEIRIS, *Michel (ed.): Joan Miró, Litógrafo.* Barcelona, s/f.

MALET, *Rosa Maria: Joan Miró.* Barcelona, 1983.

MALET, *Rosa Maria: Joan Miró.* Barcelona, 1992.

MELIÀ, *Josep: Joan Miró, vida i gest.* Barcelona, 1973. (Trad. Joan Miró, vida y testimonio. Barcelona, 1975.)

MOURE, *Gloria (ed.): Miró escultor.* Madrid, 1986.

PARCERISAS, *Pilar (ed.): Miró-Dalmau-Gasch. L'aventura per l'art modern, 1918-1937.* Barcelona, 1993.

PENROSE, *Roland: Miró.* Londres, 1970.

PERMANYER, *Lluís: Los años difíciles de Miró, Llorens i Artigas, Fenosa, Dalí, Clavé, Tàpies.* Barcelona, 1975.

PICON, *Gaëtan: Joan Miró. Carnets catalans. Ginebra, 1976;* Barcelona, 1980.

PIERRE, *José, y* CORREDOR-MATHEOS, *José: Céramiques de Miro et Artigas.* París, 1974.

ROWELL, *Margit (ed.): Joan Miró. Selected Writings and Interviews.* Boston, 1986.

SANTOS TORROELLA, *Rafael: 35 años de Joan Miró.* Barcelona, 1994.

SERRA, *Pere A.: Miró y Mallorca.* Barcelona, 1984.

VARIOS: *Joan Miró, Litógrafo, II. 1953-1963.* Barcelona, s/f.

米羅相關評論

「這幾年來，我們所看見的有趣展覽開幕裡的這位多彩小錫兵，將再次在二月展示自己的作品。胡安・米羅，這位錫兵，天真而熱情地向我們展示著原始的議題，以及來自國外的最新藝術觀點，經常讓人為之驚豔，然而卻不失其加泰隆尼亞的特色……。可以肯定的是，這位無法言喻的小錫兵，將被廣泛地討論。」

<div align="right">——若瑟・馬利亞・朱諾，〈胡安・米羅〉，《加泰隆尼亞之聲》（1918 年 1 月 4 日）</div>

<div align="center">※</div>

「在所有的新興藝術家中，沒有人能像米羅那般天真地隨手創作，也沒人能如他那般熱衷。我們說的都是些知名的新興藝術家。然而，這般魯莽熱情的藝術家，在這三、四年來，我們也看過幾位。米羅一直喜愛法國的前衛藝術，從最狂放的野獸派一直到立體派。他的作品總是讓人備感意外，但是就像是走在路上，突然被搶的那種驚訝感。他對隨之而來的評價，似乎也不太在乎，我想或許他應該要好好回應一下。他的新潮與全然的前衛，似乎有點讓人摸不著頭緒：這位畫家的畫，似乎在繪畫教育上開著倒頭車。簡單地說，米羅並沒有大多初學者的羞澀，是位十足的勇者，也確實影響著現代藝術……，然而在目前，是個令人討厭的色彩主義者。使用單調與過於明亮的色彩，這樣的色彩：粗魯、野蠻、不協調，一點也不賞心悅目。」

<div align="right">—— 莊・沙克斯，《時報》，評論達爾茂畫廊的展覽（1918 年）</div>

<div align="center">※</div>

說真的，米羅先生，您這次的展覽是失敗的。從節目表的標題「充滿滲透素材的強烈畫風」，甚至是尤連斯先生在雜誌文章的評論。所有的評論似乎都認為，您的展覽成了現代藝術家的模範，或是如同尤連斯先生所說的，一場混亂。

真是一場災難啊！米羅先生！尤連斯先生的評論我們可以不管，但我們相信自己眼睛：去學學怎麼畫畫吧，學怎麼畫鼻子吧，還有……，不要再畫了。畫牆壁可以，不過不要把畫布弄髒，因為這樣會更像立體派畫家而不是有錢人。大家應該知道我們是屬於尤連斯先生所畫分的第二種或第三種參觀者。也就是那些氣死的人，或是笑死的人。但您要知道最後一種人還算很給面子的，因為在一般人眼中，大都看了您的畫就難過。如果這些都是為了帶給大眾歡樂的話，那還情有可原。但尤連斯先生不應該再用他的評論，讓這些惡化下去，實在是比您的畫筆還要令人哭笑不得。

相信我們，米羅先生，您不是一位好畫家，尤連斯先生曾經說，您有足夠的勇氣又不至於跌倒。您真的很勇敢，但也跌到一個最糟的地步：荒唐。我們在您的作品之中，沒有找到任何可以讓您擺脫此罪名的證據，您就像是名搞笑藝人模仿貢果拉說：「智者，你知道我在畫什麼嗎？——我怎麼會不知道——智者你騙人，連畫它的我都不知道了，你會知道嗎？」

<div align="right">—— 匿名，《擁擠的參觀者》，評論達爾茂畫廊的展覽（1918 年）</div>

「今日，就讓我們簡短的介紹一部充滿內在生命力、擁有豐厚靈魂，並饒富潛意識力量的作品。它讓那些急欲認清自身模樣的形式物質主義者，乍然瞧見自己醜陋扭曲的形象，如同站在一座明鏡前完全現形般的赤裸。米羅的藝術呈現極致的美感，充滿純粹的爆炸力。他的作品夾帶高度渲染力，散發出一股狂怒的侵略性，直探人們內心，猛烈衝擊那些妒嫉他才華的保守人士，並挑動他們的敏感神經。米羅的藝術艷容，讓沉悶又了無新意的傳統派花容失色，那些自慚形穢的守舊人士，只好用常理與邏輯來否定他的大膽創新。米羅的藝術蘊藏無止盡的冒險與犯難精神，將永恆之美展現得淋漓盡致，是一種大膽而無畏的藝術。他的作品以鋒芒畢露的姿態掠奪眾人目光，這對戒慎恐懼的古板派來說，像是一場正面衝突，因此他們對米羅的藝術，既充滿敵意又極度審慎。」

——賽巴斯汀‧賈許，《米羅當代作品》藝術之友（1926 年）

※

「彷彿心理分析療法精髓般的淨化效果，透露一絲渾然天成的氣息，再佐以高度展露的憐憫成分，米羅的藝術作品總是獨特而精巧。1938 年，帶著一股異於常人的執著，米羅進入了藝術創作的寧靜時期。伴著清新的六號交響曲（Sexta Sinfonía）長笛聲，不論是靜物主題畫的別緻線條，畢卡索風情萬種的裸體，佛洛伊德式性的直接召喚，庫爾貝（Courbet）式現實主義的愛神，雷諾瓦（Renoir）式的軀體伸展，米羅以最簡樸的筆觸，詮釋諸位大師筆下神韻與丰采。透過鉛筆畫及油畫方式，米羅運用科學意味濃厚的筆觸，營造出絕妙的自畫像線條，如同紐約美術商皮爾‧馬諦斯（Pierre Matisse）展示的畫像中，執著的畫家在閃爍的焰光裡透露著極度刁鑽的氣息，這與伊凡‧樂‧羅蘭（Ivan le Lorraine）的作品有異曲同工之妙。畫裡的漩渦、星星、花朵與身軀，滿布在雕琢的肉體上，精緻的立體輪廓線條迸裂出火苗，肖像的靈魂含著深邃的眸子，有種令人難以直視的透視力。」

——亞歷山大‧西里希‧裴瑟爾，《米羅與想像》（1949 年）

※

「在米羅的作品中，色彩絕非次要元素而已；相反的，它們坐擁高度成熟自主性，充滿表達的魅力。顏色對米羅來說，既不是拿來描繪形體，也不是用來表達象徵意涵，他們的主要功用，在於展示米羅藝術裡爆裂的美感。米羅的繽紛色彩是情感的極致揮灑，它著重的並非外在世界的形體，而是縱情燃燒創意的內在層次。如果存在一種裝飾表達主義流派（expresionismo decorativo）的話，米羅必定是箇中翹楚。米羅色彩學的最終目標，是呈現生動活潑的宇宙秩序，一種彷彿音符般頑皮的律動。在這種秩序裡，追求和諧之美絕對是合情合理的。若是把米羅的圖畫跟樂器的效果互相對照，甚至拿來與傳統畫作相比較，我們就能發現米羅色彩裡的動人秘密。米羅的色彩美學是全然奔放不羈的，他既不尋找顏色與顏色間的固有運作模式，也不追求野獸派（fauves）那種預謀式的顏色配置。米羅把戰爭主題的雕刻品以及泥造小屋裝飾成天然的鄉村風味，充分表達內在情感。米羅繪製的彩色條紋有著舊式帆船

裝飾的古味，畫布上更可窺見腓尼基與羅馬戰船的蹤跡。薩臂利人（samnitas）、希臘人與伊特拉斯坎人（etruscos）羽毛飾品上閃爍著波浪光輝，這些都曾出現在他的筆下。米羅的畫筆描繪出他對恐懼與暴力的嫌惡感，他的作品同時展現男性的氣魄與似水的柔情，他的藝術帶有一種侵略性，忠告意味濃厚並盛讚愛情饗宴。」

——璜・艾杜亞多・克里羅特，《米羅》（1949 年）

※

「艾茲拉・龐德（Ezra Pound）曾說道，偉大的作品是由淺顯易懂的語言揉製而成，但內涵卻非常深厚。就如同令人傾慕的米羅一樣，他的作品之所以不凡，是因為裡頭富含文化張力與創新的感官想像，觸角深廣，彷彿一場人文薈萃的饗宴。可惜的是，在這個講求實踐力（praxis）的世界裡，米羅天馬行空的風格，只能成為歷史絕響。以我們理解的角度來看，米羅的藝術境界無人能及，他的存在本身就是他最後一部完美詮釋的作品。艾羅德（Eluard）更讚譽米羅為『將其見聞由衷託付在作品裡』的藝術家。」

——亞歷山大・西里希・裴瑟爾，《米羅之魂》（1970 年）

※

「與眾多經典大師克利（Klee）、麥克斯・恩斯特（Max Ernst）、畢卡比亞（Picabia）、杜象（Duchamp）或馬格利特（Magritte）相比較，米羅的藝術風格演變，走的是相反路線。米羅的語言及語詞反映在畫作裡頭，滲透其中，充滿說服力，並以一種切割變形的別緻幾何圖案呈現。舉例來說，更改克利作品的標題，是一件非常令人惋惜的事，因為至少要在實施過一些變動下進行。恩斯特（Ernst）作品的內文與圖像本身有著強力的連結，整體造型具體而確切。反觀米羅的藝術，就像是充滿奇異畫面的世界，新意源源不絕，他勾勒的圖象彷彿是從記事本裡偷溜出來的幻想，隨著即興的樂曲旋律擺動，像頑皮的彈簧恣意彈跳，以兩種不相互牴觸，且各異其趣的表達方式在畫布上舞動，一邊是具體的主旋律，另一邊是熱鬧的和弦聲，好比吉他弦上的虛線音符，或是心中的音韻。我們為米羅那渾然天成而不帶匠氣的氣息喝采，我們傾慕他變幻莫測又生動的創造力，他的畫風步調快活，進退敏捷。在我看來，正是這種渾然天成的氣質，讓米羅的某些詩文作品也同樣獨具風味，令人激賞。」

——杜賓，《米羅》（1993 年）

作品目録

國家圖書館出版品預行編目 (CIP) 資料

以星空作畫‧用色彩寫詩:「西班牙超現實主義大師」
——米羅 / Domènec Ribot Martin 作;鄭雲英等翻譯.
-- 初版 . -- 新北市:閣林國際圖書,2013.06
　　面;　公分
譯自:Miró
ISBN 978-986-292-154-8(平裝)

1. 米羅 (Miro, Joan, 1893-1983)　2. 畫家　3. 西班牙

940.99461　　　　　　　　　　　　　102010998

以星空作畫‧用色彩寫詩

「西班牙超現實主義大師」—— 米羅

出版社	閣林國際圖書有限公司
發行人	楊培中
作者	Domènec Ribot Martin
翻譯	游淳傑、王皆登、鄭雲英暨輔大西班牙語文系研究所
統籌	林欣穎
企劃編輯	藍怡雯、黃韻光
特約編輯	陳程政
特約美術編輯	陳致儒
封面設計	林欣穎
地址	新北市 235 中和區建一路 137 號 6 樓
電話	(02) 82219888
傳真	(02) 82217188
閣林讀樂網	www.greenland.book.com
E-mail	green.land@msa.hinet.net
劃撥帳號	19332291
登記證	行政院新聞局局版台業字第 6192 號
出版日期	2013 年 6 月初版
定價	690 元
ISBN	978-986-292-154-8